畫出 24 款

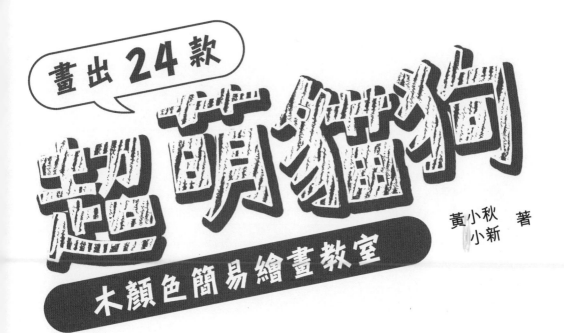

超萌貓狗

木顏色簡易繪畫教室

黃小秋　著
小新

萬里機構

目錄

Chapter 1

繪畫
基礎知識

Basic

素描基礎技法

素描是繪畫的基礎，而木顏色則是帶有顏色的素描，所以木顏色畫的很多技法與素描是相通的，在作畫過程中可以借鑒素描的技法進行繪製。

三大面、五大調子

三大面：亮面、灰面、暗面。

物體在受到光源照射後，會呈現出不同的明暗，受光面叫「亮面」，側面受光的一面叫「灰面」，背光面叫「暗面」。

五大調子：高光、中間調、明暗交界線、反光、投影。

近實遠虛

在一幅繪畫作品中，畫面不同的部分之間都有一定的虛實關係。

距離視線近的部分虛實對比更強烈，距離較遠的部分對比微弱一些。一般而言，受光愈多的部分，明暗對比就愈強，細節也更加豐富，比如亮面和灰面；相反，受光較少的暗面，明暗對比就較弱，細節也相對較少，比如反光和投影。

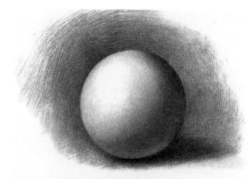

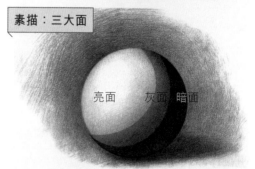

素描：三大面

亮面　灰面　暗面

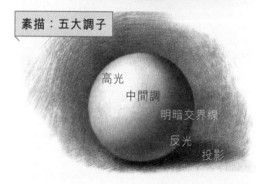

素描：五大調子

高光
中間調
明暗交界線
反光
投影

🐾 球體繪製圖舉例

木顏色基礎技法

木顏色筆的握法

不同的握筆方式會帶來不同的筆觸，而筆觸的豐富變化則是木顏色畫中重要的表現方式。以下是握筆的方法：

常規握法：

用筆尖畫比較細的線條，常用於刻畫局部和細節。

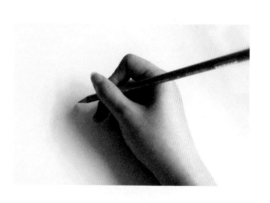

⊙ 斜向握筆法：

筆尖與紙面成一定夾角，手握在筆桿中下部，可以形成較輕的筆觸，常用在開始上底色的階段。

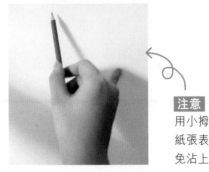

注意 握筆時用小拇指壓住紙張表面，以免沾上顏色。

✏ 排線

排線講究力度和方向，通過輕重不同的力度變化和排線方向的改變，便可以構成豐富的畫面效果。

⊙ 力度：

用畫筆畫出的線條要兩頭淺、中間深，在線條兩端都是逐漸變淺的效果。在力度上可總結為先輕、再重、再輕。

有人會問，為甚麼同樣的顏色，你畫出來是這個顏色，我畫出來跟你不一樣呢？在色號一致的基礎上，就要看排線的輕重。同樣是黑色，淺淺地排一層就是灰，重重地排一層就是黑，這當中有很多區別，需要我們去不斷練習，以找到所謂的「手感」。

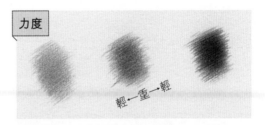

力度

輕←重←輕

⊙ 方向：

繪畫時，對不同的物體以及同一物體的不同部位，要採用不同的排線組合方式。對於本書所繪的貓咪和狗狗，多數情況下要根據動物毛髮的排列方向進行排線。要注意在刻畫毛髮時的排線方向、長短的變化。

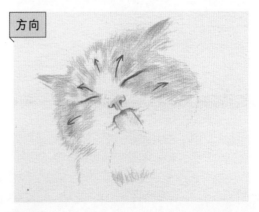

方向

⊙ 疊色：

兩種及兩種以上的顏色畫在同一個位置時，疊加出來的另一種顏色叫「疊色」，通常需要通過兩種以上的顏色配合，來達到所畫物體的顏色效果。

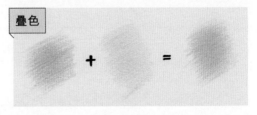

疊色

\+ \=

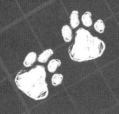

繪畫
工具

Tools

基本工具介紹

鉛筆

鉛筆主要用在起稿階段，分為素描鉛筆和自動鉛筆。根據鉛筆的硬度和深淺程度，本書使用的是 2B 或 HB 素描鉛筆。

鉛筆

擦膠

繪畫中，常見的擦膠有硬擦膠、軟擦膠，以及電動擦膠。

硬擦膠：擦除畫面。

電動擦膠：修飾或擦除局部顏色。

軟擦膠：擦淡線稿。

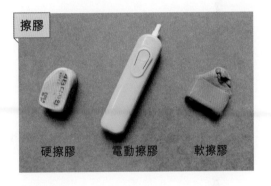

擦膠

硬擦膠　　電動擦膠　　軟擦膠

刻線筆

刻線筆主要用於模型製作，在繪畫中則有獨到的用法。在木顏色繪畫中，可以用作在紙上留下淺淺的刻痕來表現動物鬍鬚或細碎的毛髮。

可以在美術工具專門店購買專用的刻線筆，也可以自己 DIY 一個。

🔽 製作方法如下：

1. 將油筆或中性筆的筆芯取出，用細鐵絲從筆芯末端伸進去，清理裏邊的油墨，同時用水進行清洗。

2. 清理乾淨後便放入筆管中，試試還能否寫出字，如果只能在紙上留下刻痕，沒有油墨，一隻刻線筆便製作完成。

3. 如果可以找到用完的原子筆，那就可以直接拿來做刻線筆。

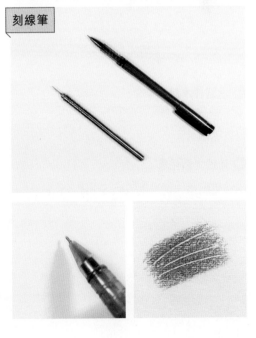

刻線筆

棉花棒

棉花棒可以用來柔化木顏色的筆觸。在早期鋪色階段，使用棉花棒輕輕揉擦畫面，可以使畫面更加細膩。

棉花棒

鉛筆刨

筆者主要使用手動式鉛筆刨或電動式鉛筆刨。相對於鉛筆，木顏色的筆芯較軟，使用以上兩款鉛筆刨時，不會輕易折斷木顏色的筆芯，省時省力。

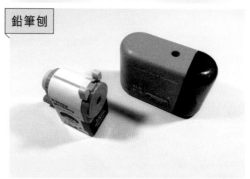

鉛筆刨

高光筆

高光筆主要用來繪製眼睛內的高光，或其他高亮度的部分。

高光筆

木顏色筆介紹

木顏色筆是一種易於上手、攜帶方便、表現力很強的繪畫工具。

根據木顏色的筆芯和材質可以分為：水溶性木顏色筆和油性木顏色筆。

水溶性木顏色筆：

筆芯由水溶性材質製成，溶於水，可以乾濕兩用。

油性木顏色筆：

筆芯由油性材質製成，不溶於水。

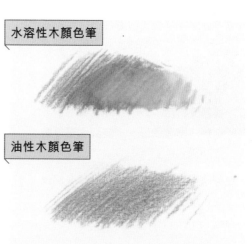

水溶性木顏色筆

油性木顏色筆

各種品牌木顏色筆測評

木顏色筆的品牌眾多，初學者往往不清楚該如何選擇。本書挑選了筆者平時常用的木顏色進行簡單的講解，以幫助讀者對各個品牌的木顏色筆有一個初步的了解，以便挑選適宜的木顏色筆。

注意 由於不同牌子的木顏色在材質及表現力都有差異，作畫時往往至少要用到兩種品牌的木顏色。以下將分別從顏色的純度、筆芯硬度、疊色能力來進行簡單的講解。

➔ Prismacolor 三福霹靂馬（油性）
產地：美國

目前較主流的一款木顏色筆，無論是對於初學者，還是專業的畫師，這牌子是首選。筆芯質地較軟，色彩純度很高，色系較齊全，無論是人物、動物，還是靜物都可以輕鬆駕馭。色彩的覆蓋能力較強。同時，運用不同的力度和排線方式，可以呈現出通透、豐富的色彩關係。

本書所使用的是 Prismacolor 三福霹靂馬油性 132 色，幾乎涵蓋了該品牌所有的色系，並且可以單只購買常用色號。

純度	：★★★★★
硬度	：★★★
疊色能力	：★★★★★

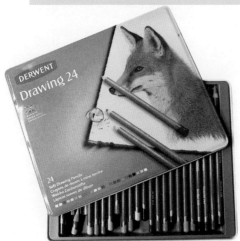

➔ Derwent 得韻自然色（12 色）
產地：英國

這套木顏色的顏色筆非常有特點，色彩純度較低，適合配搭使用，有 12 色和 24 色可供選擇。筆者用的 12 色基本上可以滿足需求，價格大眾，木顏色的筆芯較粗，質地偏軟。本書後面的 5 個牛皮紙示範就採用了一部分的 Derwent 得韻自然色。

純度：★★★
硬度：★★★
疊色能力：★★

UNI 三菱 880（油性）　產地：日本

　　這款木顏色筆也是較為主流的一款，筆芯硬度較高，色彩艷麗通透，適合刻畫細節，常與 Prismacolor 三福霹靂馬或得韻等軟質木顏色筆配搭使用。通常只需購買 36 色鐵盒裝，也可以單只購買常用色號。

純度　　：★★★★
硬度　　：★★★★★
疊色能力：★★★★★

輝柏嘉（紅盒）　產地：中國、印尼

　　此款木顏色筆分為水溶性和油性兩種，價格便宜，易上手，對剛剛接觸木顏色的朋友相對適合。油性的色彩純度高一些，水溶性的色彩則更加通透，結合少量水作畫，可以在一定程度上展現出水彩的效果。購買時選擇 48 色即可，還可以單只購買一些常用色。本書經常用到的輝柏嘉（紅盒）水溶性木顏色筆 480 號木顏色筆。

純度　　：★★★★
硬度　　：★★★★★
疊色能力：★★★

輝柏嘉（綠盒油性）　產地：德國

　　大師級的專業木顏色筆。色彩豐富，純度較高，筆芯硬度適中，具備很強的表現力。價格偏高，適合進階階段朋友使用。

純度　　：★★★★★
硬度　　：★★★★★
疊色能力：★★★★★

馬克雷諾阿　產地：中國

　　中國品牌裏較為出色的一款，價格大眾，顏色艷麗，不易斷鉛，軟硬適中，使用感受非常好。由於木顏色偏蠟質感，疊色多時會有油膩、粗糙的感受。

鮮艷　　：★★★★★
硬度　　：★★★★
疊色能力：★★★

➜ Prismacolor 三福霹靂馬 132 色色卡

PC914	PC1084	PC1098	PC915	PC916	PC1002	PC1012	PC942	PC1003	PC1034	PC917	PC940
PC1033	PC918	PC921	PC1032	PC922	PC926	PC923	PC924	PC925	PC930	PC994	PC995
PC993	PC929	PC1092	PC928	PC1018	PC927	PC1085	PC1093	PC1001	PC997	PC939	PC1019
PC1017	PC1080	PC1081	PC1030	PC1029	PC931	PC1095	PC1078	PC1026	PC934	PC956	PC1009
PC1008	PC996	PC932	PC1007	PC1079	PC033	PC902	PC1100	PC906	PC1040	PC1101	PC903
PC1086	PC904	PC1022	PC1027	PC1087	PC1103	PC1025	PC1023	PC1102	PC1024	PC901	PC919
PC992	PC905	PC920	PC1006	PC1089	PC1004	PC989	PC1005	PC1097	PC1091	PC913	PC912
PC910	PC1096	PC909	PC911	PC908	PC1090	PC1094	PC948	PC988	PC1020	PC1021	PC1088
PC907	PC1083	PC941	PC1082	PC943	PC945	PC944	PC1031	PC937	PC1099	PC947	PC946
PC1050	PC1051	PC1052	PC1054	PC1056	PC1058	PC1059	PC1060	PC1061	PC1063	PC1065	PC1067
PC935	PC1068	PC1069	PC1070	PC1072	PC1074	PC1076	PC936	PC938	PC949	PC950	PC1028

→ UNI 三菱 880 36 色色卡

1	2	3	4	5	6	7	8
9	10	11	12	13	14	15	16
18	19	20	21	22	23	24	25
26	27	28	29	31	32	33	34
35	36	37	54				

→ Derwent 得韻自然色系色卡

Light Sienna 1610	Solway Blue 3615	Ink Blue 3720	Smoke Blue 3810	Pale Cedar 4125	Green Shadow 4135	Yellow Ochre 5720	Wheat 5715
Brown Ochre 5700	Warm Earth 5550	Olive Earth 5160	Crag Green 5090	Sepia (Red) 6110	Mars Orange 6210	Sanguine 6220	Veneticm Red 6300
Terracotta 6400	Mars Violet 6470	Chinese White 7200	Cool Grey 7120	Warm Grey 7010	Lvory Black 6700	Chocolate 6600	Ruby Earth 6510

畫紙介紹

畫紙有很多種分類，比如素描紙、速寫紙、水彩紙、牛皮紙等。

❥ 白紙之選

畫木顏色所選用的紙張，最好是粗糙度適中、稍微厚一些的紙張。使用粗糙度適中的紙張，更容易上色，結合適當的力度，可以為接下來的上色留下空間，達到很好的混色效果。同時，有厚度的紙張，韌性較強，可以反覆進行刻畫，紙面仍可保持完好。

獲多福水彩紙（Waterford）是當下木顏色領域較為主流的畫紙，紋理細膩、韌性好，有很強的着色能力，耐得住反覆疊色。

此類紙按照厚度，分為 190g 和 300g；按照紙張顏色，分為高白和本色兩種；按照紙張紋理粗糙程度，分為細紋、中粗、粗紋三種。本書白紙繪製部分所使用的是獲多福高白 190g 細紋水彩紙 。

🐾 白紙

❥ 牛皮紙之選

很多朋友在選擇牛皮紙時會遇到各種困惑，比如顏色、厚度不知道怎麼選擇。本書所用的牛皮紙都是 450g 顏色較為深色的。這種牛皮紙的紋理相對較為粗糙，很上色，紙也較厚，很有質感，配合得韻木顏色自然色以及霹靂馬木顏色，都可以畫出不錯的作品。

在具體案例開始之前，需要注意：

用木顏色作畫時，對於木顏色的色號不必太執着，我們學習的是繪畫的思路、方法，以及對顏色的感受，這個才是重點。掌握了繪畫方法，每個人都可以有自己獨特的配色語言。為了方便大家學習，筆者還是把色號詳細地標注出來，如果你沒有書中所選用的木顏色筆品牌，可以在手上的木顏色中尋找類似的顏色。好了，我們可以開始學習啦！

🐾 牛皮紙

Chapter 3

局部繪製
案例

從這部分開始到 Chapter 4 案例使用的木顏色是 Prismacolor 三福霹靂馬 132 色和 UNI 三菱 880 36 色 木顏色。相對於三菱，霹靂馬使用頻率更加頻繁；所以 在教程中，筆者只列出了其色號，而在使用三菱時則有 具體提示。

紅盒輝柏嘉水溶性木顏色中的 480 號，只在少數作品的底 色階段有所使用，讀者可使用顏色接近的其他色號代替。

Partial

✏ 眼睛

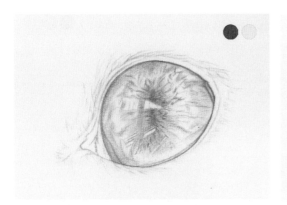

△用 1100 鋪出眼球底色，留出高光，初步刻畫細節。用 1083 畫出眼睛邊緣少量毛髮。

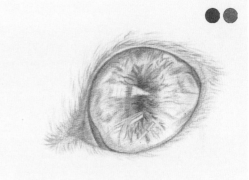

△繼續用 1100 加深眼球底色，用 1017 刻畫眼睛邊緣毛髮。

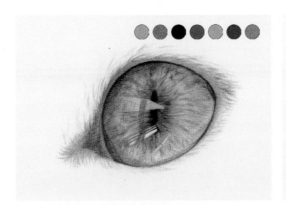

△用 1024 給眼球整體疊色，用 1017 刻畫出眼瞼。再用 935 細緻刻畫瞳孔和眼線，結合 1100 和 1024 豐富眼球細節。用 1029 加深內眼角和上眼瞼，再用 929 為眼角和眼瞼整體疊色。

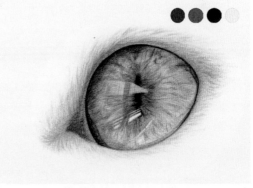

△用 946 繼續加深內眼角並刻畫細節，外眼角輕輕添加一些 1100。接着用三菱 24 號木顏色筆再次刻畫眼線。最後用 1083 順着毛髮方向給周圍毛髮整體疊色。

✏ 嘴巴

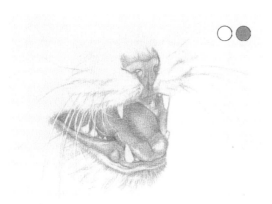

△用三菱 1 號木顏色刻畫出鬍鬚，用 1019 鋪出底色，再用棉花棒輕輕擦揉底色。

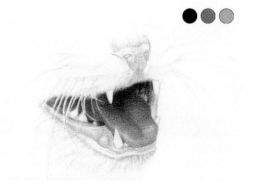

△用 935 畫出舌頭陰影和嘴巴深色區域，再用 926 疊色。繼續用 926 給舌頭疊色並刻畫舌尖，接着結合 928 刻畫舌頭亮面。

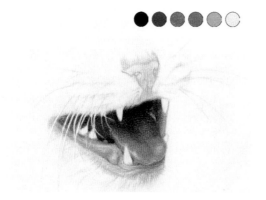

△ 用 935 和 925 給舌頭暗面補色。用 1017 刻畫嘴唇的明暗關係，適當添加周圍毛髮細節。再用 925 和 926 刻畫舌尖處嘴唇。用 928 給嘴唇其他區域鋪色，並用 1017 加深其暗面，最後用 938 提出嘴唇的高光，加強明暗關係。

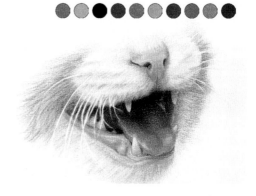

△用 926 畫出鼻子深色區域，再用 928 為其整體疊色。用三菱 24 號木顏色筆刻畫鼻孔，再用 925 加深鼻孔區域。用 1017 刻畫鼻子周圍毛髮，再用 1070 刻畫鬍鬚根深色區域並整體疊色。再用 1081 給鼻子邊緣適當補色。

用 1072 刻畫牙齒，並為上邊牙齒附近毛髮添加細節。順着毛髮方向，整體給下巴以及鼻子周圍毛髮疊色。用 1072 加深嘴巴右側毛髮，再用 1080 畫出兩側深色毛髮並用 946 加深其暗面。

✏️ 耳朵

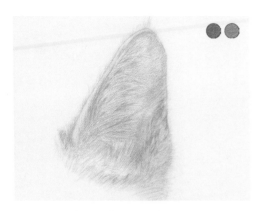

△用刻線筆刻畫出耳朵內部和邊緣白色毛髮。再用 1080 鋪出毛髮底色，用 1019 鋪出耳內底色，接着用棉花棒輕輕擦揉底色。

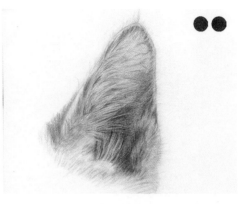

△用 945 初步刻畫邊緣毛髮深色區域，再用 1081 為耳內暗面疊色，並初步刻畫細節。

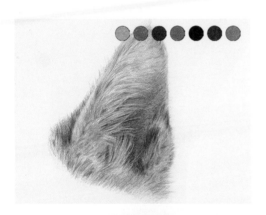

△用 928 給耳朵內部整體疊色，再用 1017 刻畫耳朵邊緣毛髮。接着用 1029 繼續加深耳內深色區域並刻畫白色毛髮細節，再添加一些 926，豐富色彩。用 946 刻畫周圍毛髮細節，補充一些 945，最後用 1080 整體疊色。

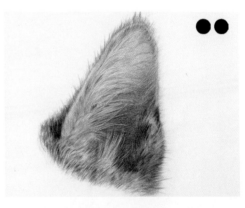

△用三菱 22 號和 24 號木顏色筆細緻刻畫毛髮細節。

✏ 鼻子

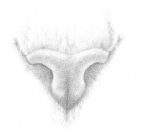

△刻線筆刻畫出鼻子邊緣少許白色毛髮，用 1019 畫出鼻子和邊緣毛髮底色，再用棉花棒輕輕擦揉。

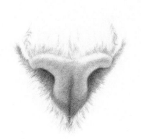

△用 1017 加強鼻子明暗關係，再用 923 刻畫鼻孔。接着用 926 加深鼻子下方和邊緣，並用棉花棒輕輕擦揉，減少粗糙筆觸。

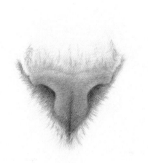

△用 928 給鼻子整體疊色，再用 1092 加強鼻孔附近明暗交界線，突出結構關係。

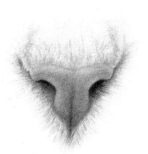

△用 946 加深鼻孔區域，再用 1083 順着毛髮方向給周圍毛髮整體疊色，並添加毛髮細節。

爪子

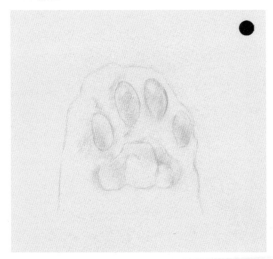

△用紅輝 480 畫出爪子外形並鋪出底色。
再用刻線筆刻畫出肉墊周圍少量白色毛髮。

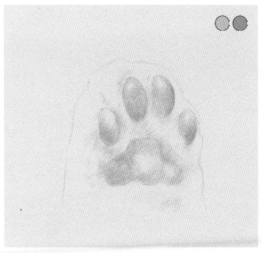

△用 927 給肉墊鋪出底色，再用 939 加深
肉墊暗面。

注意：上色時留出肉墊高光，表達出明暗
交界線。

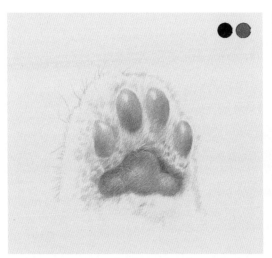

△用 946 加深中間肉墊的暗面，再用 926
給肉墊整體疊色，加強明暗關係，並表現
出通透的質感。

△用 1083 給掌心處毛髮整體疊色，添加
毛髮細節。最後用 946 輕輕加深毛髮暗面。

白紙部分
繪製案例

白紙部分案例共收錄了 19 幅作品，都是我們日常生活中常見的狗狗和貓咪。作品排序由易到難，讀者可以通過繪製前面的幾幅作品加強一些基礎，加深對木顏色畫的理解後，再去挑戰後面較為複雜的內容，循序漸進，穩紮穩打。

除此之外，由於這部分作品是由兩位作者共同創作完成的，所以其中所包含的作畫技法也更加豐富。讀者不僅可以學習到一些共通的繪畫知識，還可以從不同的角度領略木顏色畫的豐富多彩。

摺耳貓

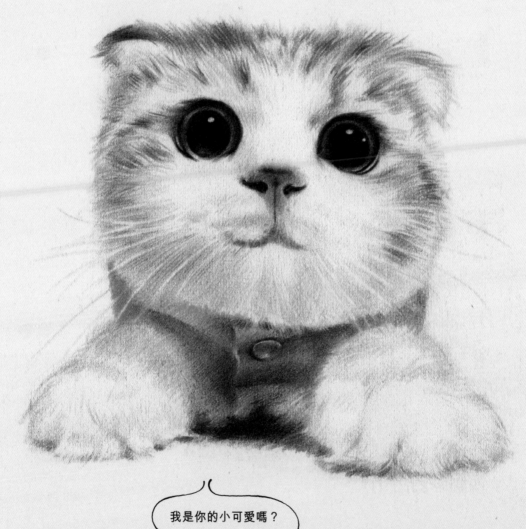

我是你的小可愛嗎？

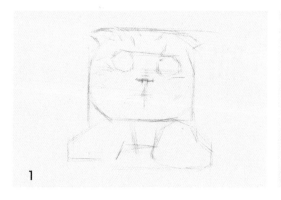

1

△ 用 2B 鉛筆定位貓咪的身體及五官的位置關係。

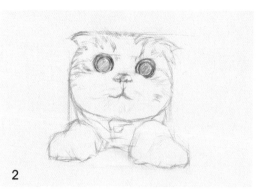

2

△ 起形至完成。

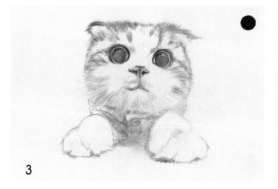

3

△ 用紅輝 480 畫出貓咪單色色彩關係，這一步也是更精準地校對形體，完成得盡量細緻，為後面上色做好準備。

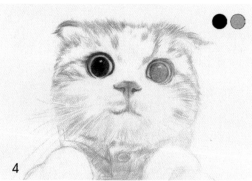

4

△ 用 935 黑色畫出貓咪左眼的黑眼珠，鼻子底部淡淡用 939 平塗。

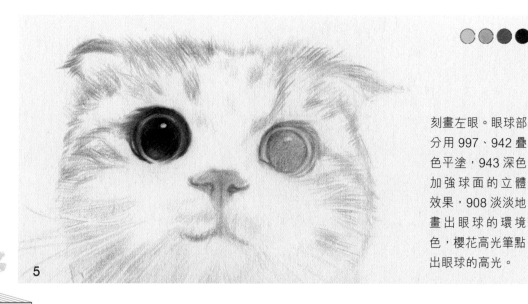

5

刻畫左眼。眼球部分用 997、942 疊色平塗，943 深色加強球面的立體效果，908 淡淡地畫出眼球的環境色，櫻花高光筆點出眼球的高光。

畫出 24 款超萌貓狗：木顏色簡易繪畫教室

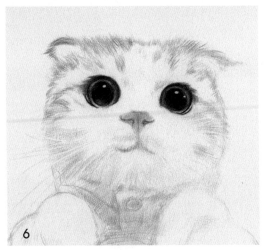

6

△同樣的方法畫出右眼。

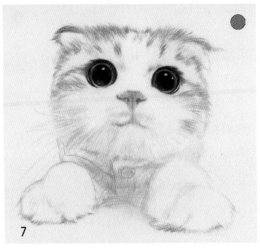

7

△用 1063 灰色沿貓咪毛髮生長方向排線畫出灰色毛髮。

◁用 922、929 疊色刻畫鼻底肉色部分。948 畫出鼻孔及鼻頭上明暗交界線。939 肉色過渡將鼻子和臉部連接。

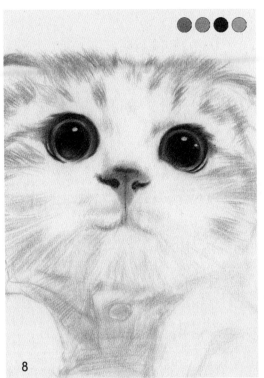

8

▷用 929、924 疊色畫出身上的衣服,排線即可。1083 淺灰畫出貓咪臉頰的毛髮,注意留出白色鬍鬚。

9

◁用 1083 淺灰色畫出貓爪。紅輝 480 畫出身體底部的陰影。

10

11

▷用 1054 灰色加強臉上灰色毛髮和身體底部的陰影關係。

12

◁調整細節至完成。這隻簡單基礎的摺耳貓就繪製完成了，動手來實踐吧！

加菲貓

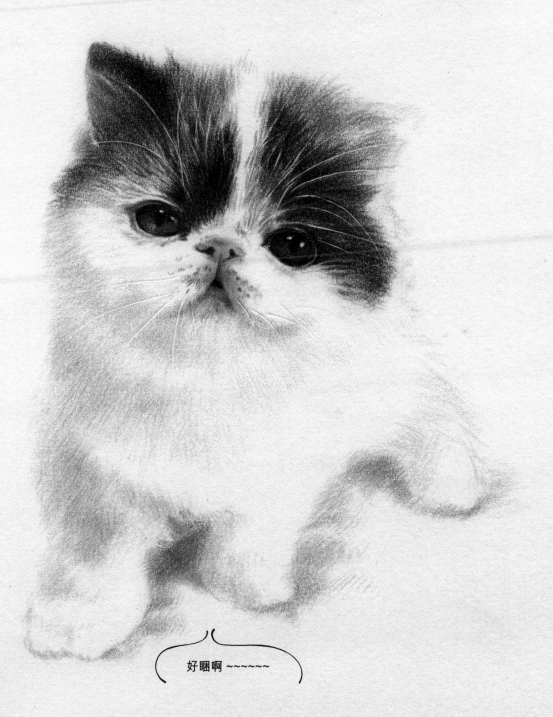

好睏啊～～～～～

1

△用 2B 鉛筆定位貓咪頭部身體位置關係。

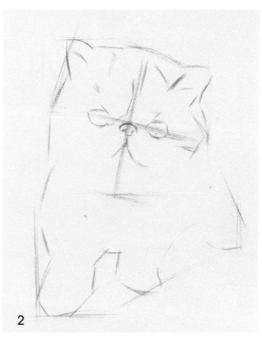

2

△畫出五官以及身體具體形狀。

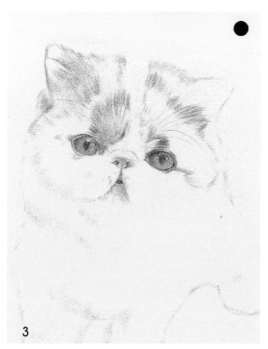

3

△用紅輝 480 畫出貓咪單色色彩關係。

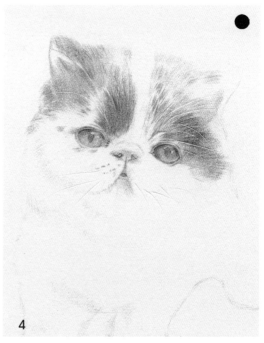

4

△用紅輝 480 將貓咪臉上深色的毛髮打底。同時用刻線筆刻出鬍鬚,用指甲也可。

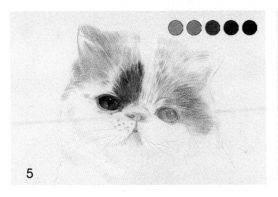

5

△刻畫眼睛。第一遍用 1005 平塗打底，
疊加一些 1006。用 911 畫出眼球邊緣深色
部分，946 疊色深色。留出眼睛的高光。
935 畫出瞳孔。

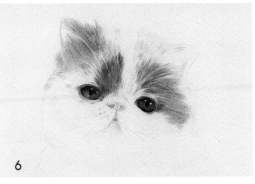

6

△同樣的方法畫出右眼，連同眼睛周圍的
毛髮一起處理。

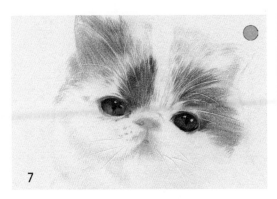

7

△ 用 928 平塗打底鼻子和嘴巴的粉色。

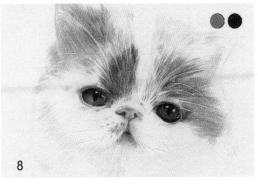

8

△ 刻畫鼻子和嘴巴。下嘴唇疊加一些
926，微張的嘴用 946 畫出最深的顏色。
鼻孔用 926、946 疊色刻畫。

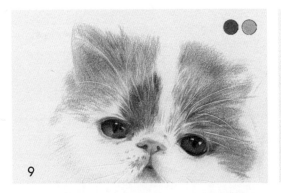

9

△ 頭頂棕色的毛髮用 941、942 疊色刻
畫，沿着毛髮生長方向輕塗，畫出毛茸茸
的質感。

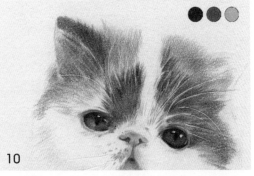

10

△刻畫耳朵。946、941 疊色平塗耳背，耳
朵裏用 928 肉粉色淡淡疊加一層，注意保
持毛茸茸的質感。

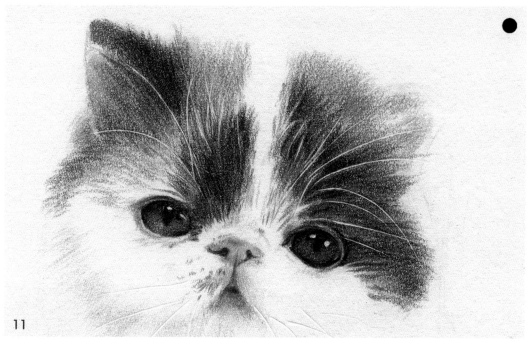

11

△加深臉上黑色的毛髮，直接用935疊色。

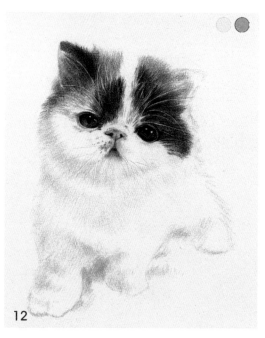

12

△用1083畫出身體灰色部分。用939肉色進行疊色。

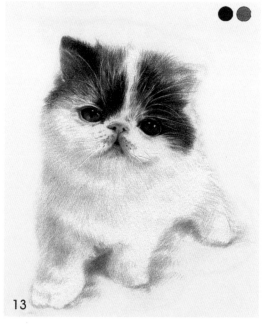

13

△加深身體暗部，用紅輝480輕輕疊色，並畫出投影。修飾臉部細節，用1008在嘴周輕輕疊色。好了，加菲貓就完成了，趕緊動動手中的畫筆吧！

美短金漸層

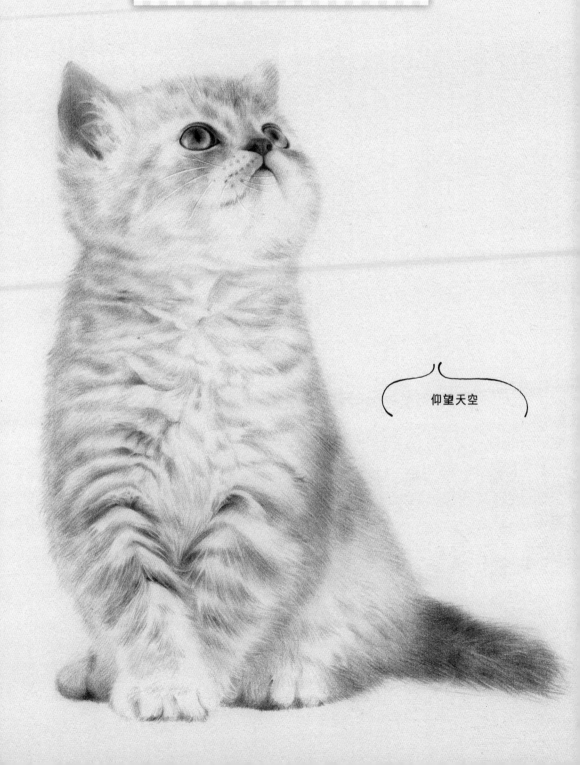

仰望天空

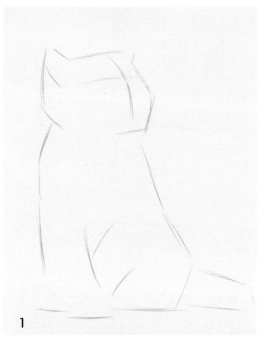

1

△用 2B 鉛筆定位貓咪的身體及五官的位置關係。

2

△畫出眼睛、鼻子及嘴巴具體形狀。

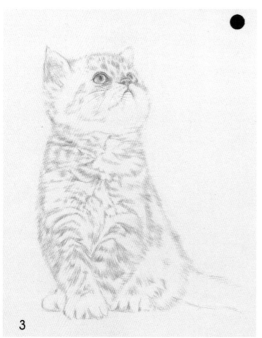

3

△用紅輝 480 整體鋪色。刻線筆劃出鬍鬚，方便留白。

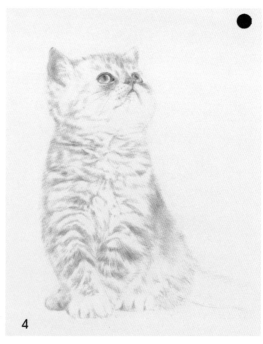

4

△用紅輝 480 繼續深入分組毛髮，加強其明暗關係。

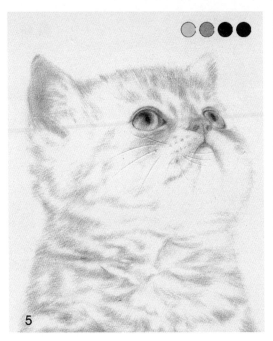

5

△用 989、912 疊色畫出貓咪眼珠顏色，908 深綠平塗瞳孔部分，946 加深瞳孔，注意留出左下方受光的高光。

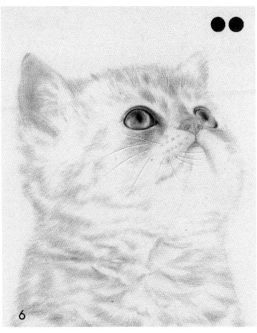

6

△用 947 畫出眼瞼陰影並繼續加深瞳孔，946 將眼周皮膚與臉部過渡連接。

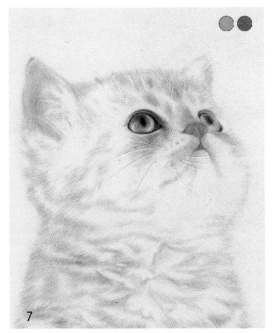

7

△用 928、926 疊色平塗鼻子和嘴巴。

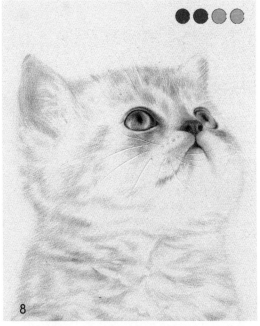

8

△用 945、924 疊色畫出鼻孔以及加深嘴巴。再用 939、928 疊色畫出嘴巴和鼻子周圍肉肉的暗面，營造體積感。

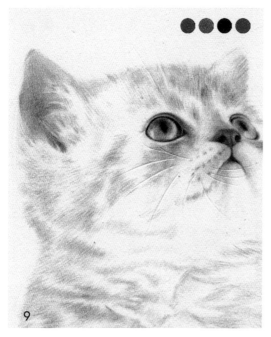

9

△用 930 肉色打底耳朵，1032 刻畫耳朵細節。耳朵加深部分用 946 以及 943。再用 946 加深臉部深色毛髮。

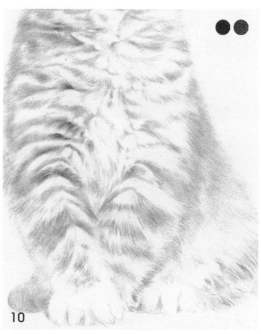

10

△開始畫身體。用 941、1028 疊色畫出貓咪身體及尾巴深色毛髮。

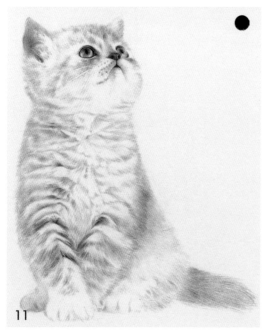

11

△ 947 加強深色毛髮和尾巴。

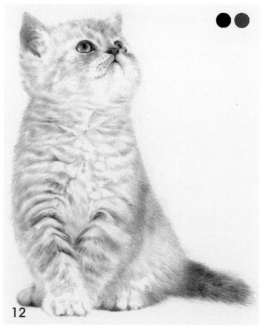

12

△ 947、943 疊色繼續加深身體深色毛髮，調整至完成。一隻可愛的望天貓咪就繪製完成啦！

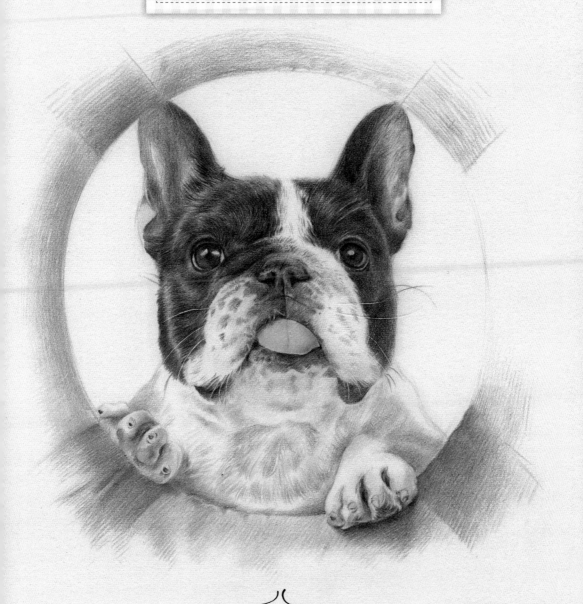

走啊，去游泳啊~

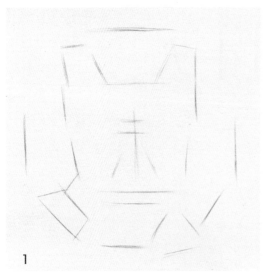

1

△用 2B 鉛筆定位狗狗的身體及五官的位置關係。

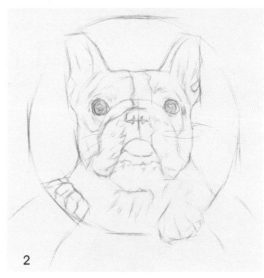

2

△畫出眼睛、鼻子及嘴巴具體形狀。鬍鬚用刻線筆刻出來，方便留白。

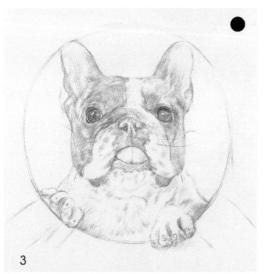

3

△用紅輝 480 整體鋪色，初步表達出狗狗的明暗關係。

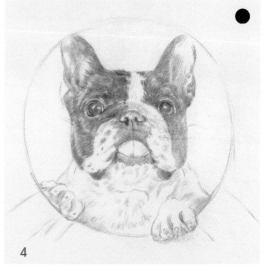

4

△用 947 給臉部深色的毛髮以及眼睛、鼻子打一遍底色，線條走向要沿着毛髮的生長方向。

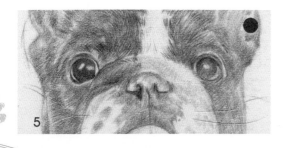

5

◁刻畫左眼。941 平塗眼球，高光留白。

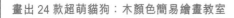

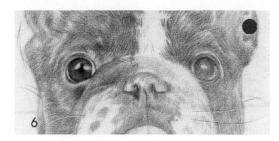

△用 1027 加深瞳孔。

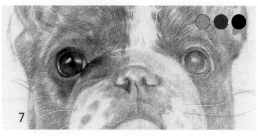

△用 928 肉粉色畫出眼睛裏的反光。930 肉色將眼皮與眼周過渡連接。935 黑色勾出眼瞼，在瞳孔部分輕輕疊色 935 黑色。

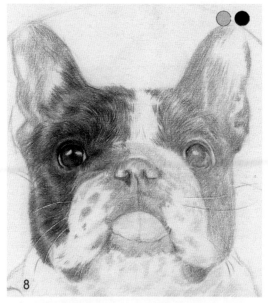

△用 1060 淺灰色畫出左臉淺色毛髮，947 再畫一遍左臉深色毛髮。

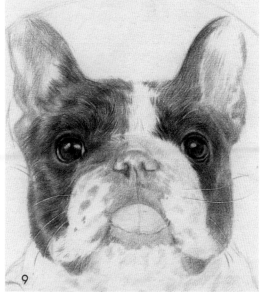

△右臉方法同左臉。

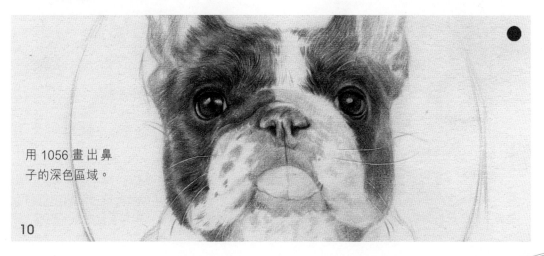

用 1056 畫出鼻子的深色區域。

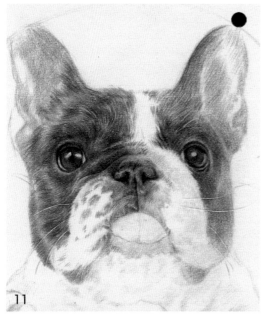

△用 947 為鼻子疊一層顏色，刻畫鼻孔和細節，並加深鼻子下方和左側深色斑點，添加一些細節。

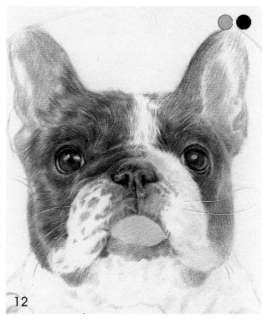

△用 928 平塗舌頭，947 平塗嘴巴下面的深色和臉頰肉肉的深色部分。

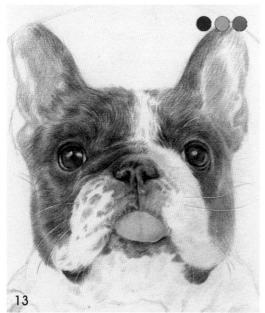

△刻畫舌頭和嘴巴以及臉頰。先用 944 加深舌頭邊緣的明暗交界線，939 底色舌頭亮面，922 輕輕刻畫出舌頭中間的褶皺。

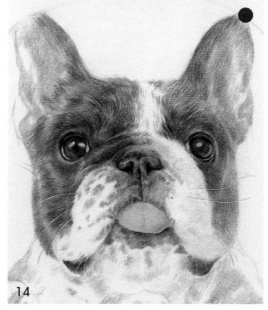

△用 1056 畫出耳朵的亮面以及身上白色毛髮的深色部分。可以將嘴巴旁邊的痣點出來，這個細節會使狗狗看起來更加俏皮。

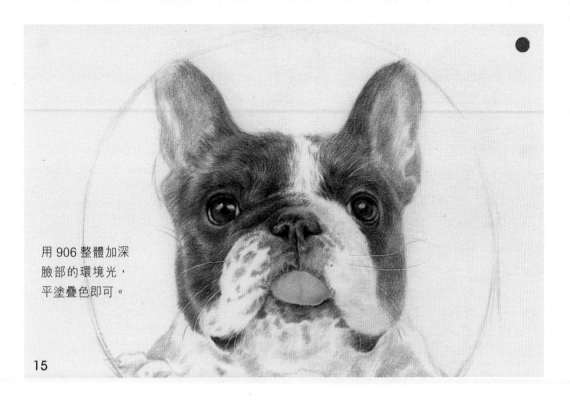

用 906 整體加深
臉部的環境光，
平塗疊色即可。

15

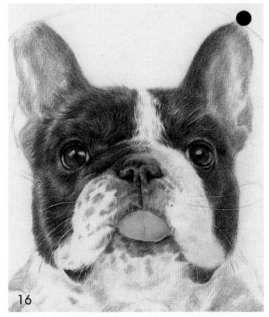

16

△用 935 黑色再次加深臉部，這裏想說，
黑色也是有顏色傾向的，所以不要一黑到
底，一層一層疊色會有不錯的效果。

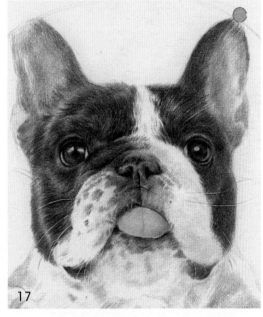

17

△用 928 肉粉色畫出狗狗臉上白色皮膚中
透出來的肉色部分。

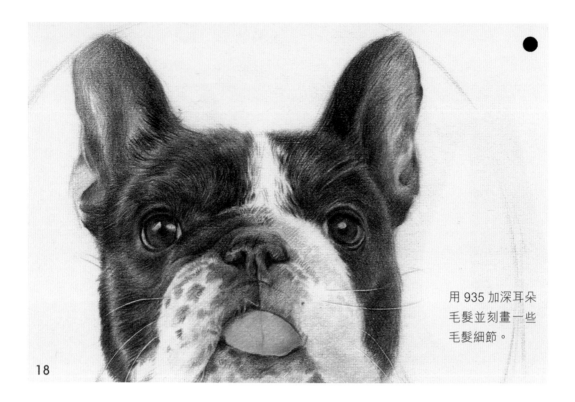

用 935 加深耳朵
毛髮並刻畫一些
毛髮細節。

18

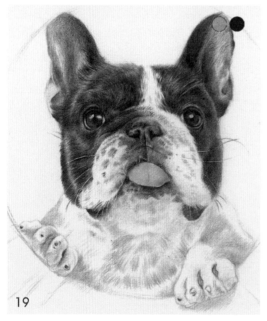

19

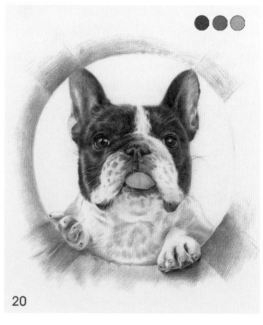

20

△ 爪子用 1051 平塗，紅輝 480 加深指縫
部分。

△ 用 1054 和 903 畫出游泳圈，繼續刻畫
爪子的細節和陰影，最後再為爪子添加一
些 928。

波斯貓

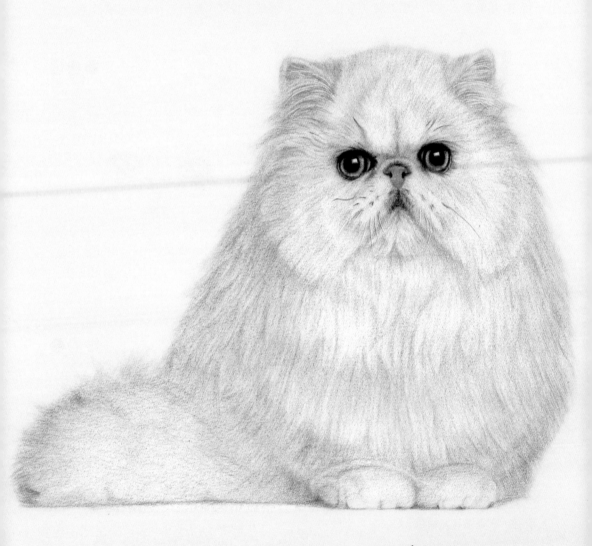

我是貓中貴族！

1

△用 2B 鉛筆畫出貓咪大致形狀，確定五官位置。

2

△細化線稿，畫出五官具體形狀及少許毛髮。

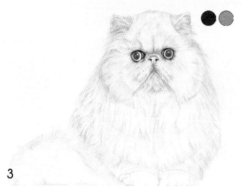

3

△擦淡鉛筆線稿，用刻線筆刻畫出鬍鬚、耳朵邊緣及內部白色毛髮。用 946 畫出眼睛和鼻子。再用 1051 鋪出毛髮底色，初步刻畫嘴巴和耳朵。

4

△眼睛刻畫。用 909 和 1005 分別畫出眼珠綠色和黃綠色區域，用 1102 畫出眼白。

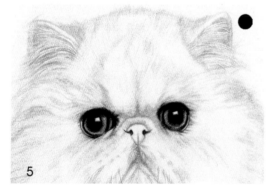

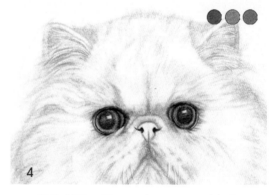

5

△用 935 刻畫瞳孔及眼線，加深眼角區域。

6

△用 1083 在眼睛邊緣和眉心處添加一些暖色。再用 1052 加深額頭毛髮並刻畫一些毛髮細節，整體疊一層 1051。最後用三菱 24 號木顏色筆給眼睛附近添加一些細節，畫出眉毛。

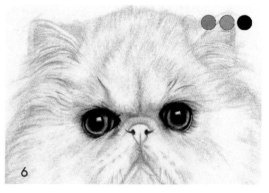

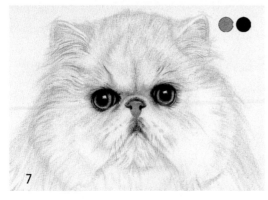

7

△口鼻刻畫。用 1092 疊出鼻子顏色。再用 935 刻畫出鼻孔及鼻子邊緣深色毛髮，適當加深嘴巴及其邊緣毛髮。

8

△用 1083 在下巴區域疊色並刻畫出毛髮走向。再用 1063 加深鬍子根部深色區域以及嘴巴邊緣。

9

△用 1052 給臉頰毛髮暗面鋪色，用 1051 整體疊色。然後用三菱 24 號刻畫出鬍子。

10

△耳朵刻畫。用 1052 刻畫耳朵及其周圍深色毛髮。冉整體疊一層 1051。

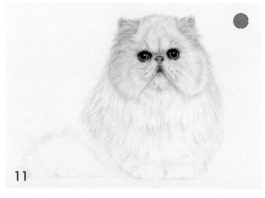

11

△順着毛髮方向，用 1052 刻畫出身體毛髮。

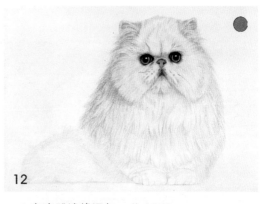

12

△在身體邊緣添加一些 1063。

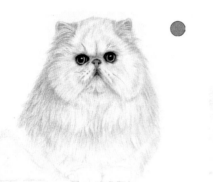

13

△給身體毛髮整體疊一層 1051，再用棉花棒輕輕擦揉，以更好地融合顏色。

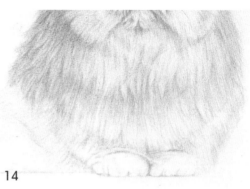

14

△用 1083 刻畫出爪子，並在爪子與身體交界區域添加一些暖色。

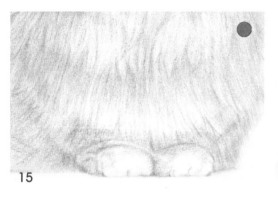

15

△用 1052 給爪子毛髮暗面疊色，加深尾巴邊緣毛髮，再給尾巴整體疊色。

16

△用 1063 繼續加深尾巴邊緣毛髮，再給爪子附近身體毛髮補充一些冷色。最後整體疊一層 1051。

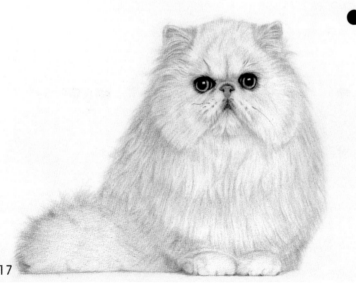

17

◁用 935 輕輕加深尾巴和爪子周圍毛髮暗面。

柴犬

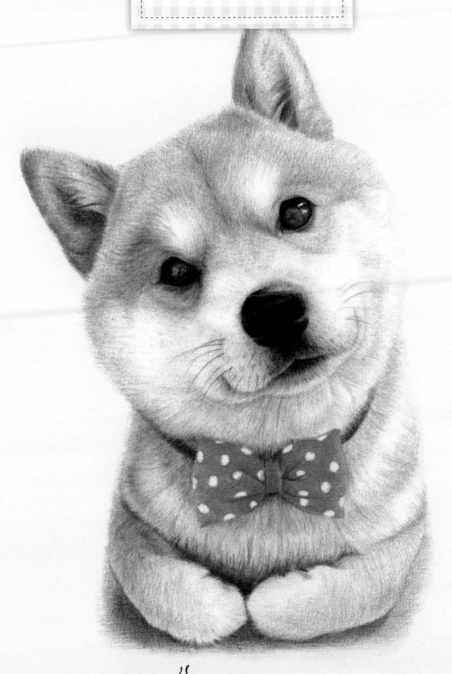

嗯？怎麼啦？

1

△用 2B 鉛筆畫出狗的大致形狀，確定五官位置。

2

△細化線稿，畫出五官具體形狀及少許毛髮。

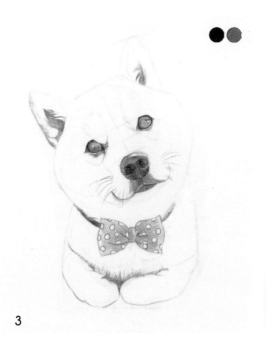

3

△擦淡鉛筆線稿，用 946 畫出眼睛、鼻子、嘴巴及其周圍深色毛髮，疊出耳內深色區域，並畫出身體和腿交界處毛髮，畫出項圈，勾出鬍鬚。用 926 畫出蝴蝶結並鋪一層底色。

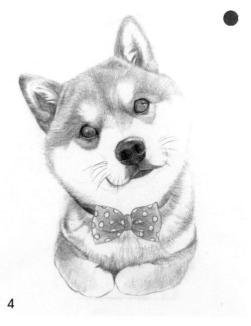

4

△用 943 整體畫出黃色毛髮底色，留白淺色毛髮。

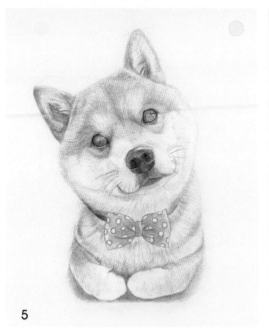

5

△在淺色毛髮區域用 1083 鋪出底色。

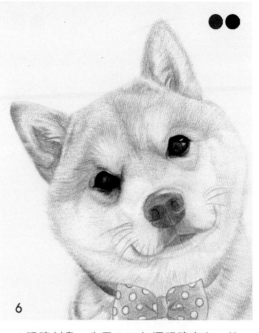

6

△眼睛刻畫。先用 946 加深眼睛底色,並勾勒出邊緣毛髮,再用 935 刻畫出眼睛。

注意:刻畫眼睛時要留出高光。

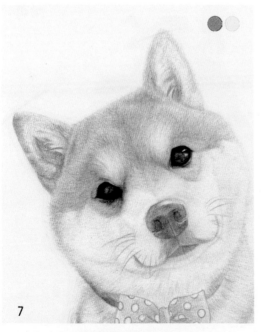

7

△用 1034 疊出頭部黃色毛髮。再用 1083 在眉毛淺色毛髮處輕輕疊色。

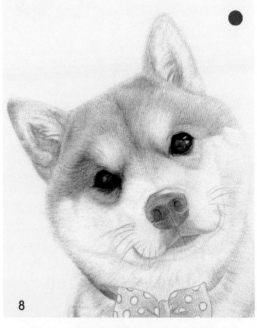

8

△用 945 加深頭部深色毛髮,並刻畫眼睛周圍、眉毛及前額處毛髮細節。

9

△口鼻刻畫。用 1029 給鼻子鋪一層底色，
稍微加深鼻子下方毛髮。用 1063 在口鼻
周圍疊色，刻畫鬍子根部深色區域。

10

△用 935 刻畫出鼻子、嘴巴，並刻畫周圍
深色毛髮。在深色毛髮邊緣用 1063 補充
一些灰色。

11

△順着毛髮方向，用 1052 在淺色毛髮處
疊色，適當加深其暗面，再用 946 強化嘴
巴邊緣及其附近暗處毛髮。

12

△耳朵刻畫。用 1034 給耳朵邊緣疊色，
再用 946 加深耳蝸並刻畫周圍毛髮。

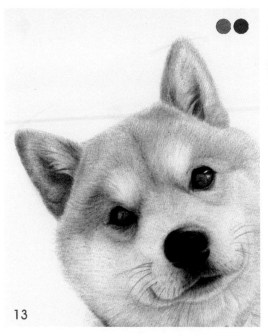

13

△耳朵內側用 1017 疊色，最後用 945 刻畫黃色毛髮暗面。

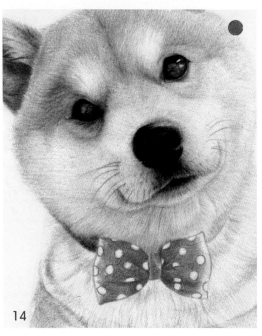

14

△用 926 為蝴蝶結鋪色，加強其明暗關係。

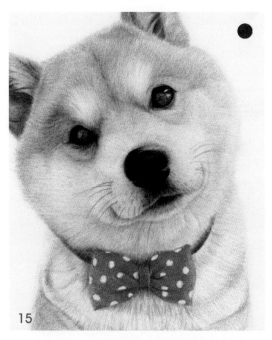

15

△用 946 刻畫其暗部，並畫出周圍毛髮暗面，最後修飾一下項圈。

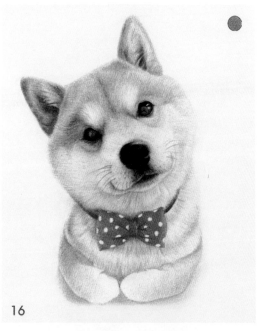

16

△用 1034 畫出身體和腿部黃色毛髮。

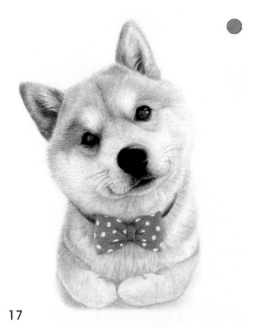

17

△用 1052 在其淺色毛髮處疊色。

18

△用 945 加深黃色毛髮暗面，強化毛髮細節。

◁用 946 刻畫身體和腿之間暗部，刻畫周圍毛髮細節。最後將身體周圍陰影疊出來，加深腿邊緣陰影。

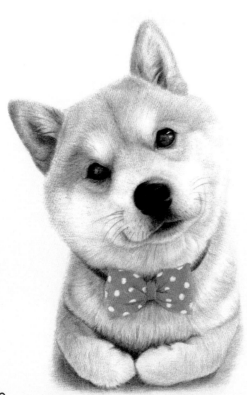

19

薩摩耶德犬

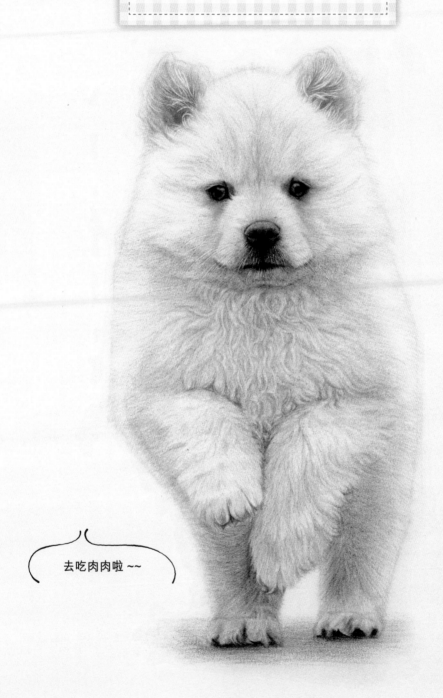

去吃肉肉啦～～

1

△ 用 2B 鉛筆畫出狗狗大致形狀，確定五官位置。

2

△ 細化線稿，畫出五官具體形狀及少許毛髮。

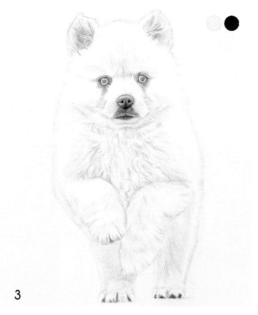

3

△ 擦淡鉛筆線稿，用刻線筆刻出鬍鬚及嘴巴周圍細碎毛髮。用 1083 木顏色筆畫出狗狗整體毛髮底色及明暗關係。再用 946 畫出眼睛、鼻子以及鼻子下方毛髮底色，鼻孔及鼻子暗面適當加深，給爪子暗部毛髮打底。

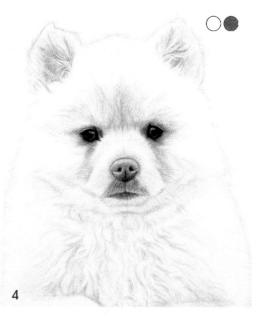

4

△ 用三菱 1 號木顏色筆（白色）刻出耳內白色毛髮。1017 刻畫出眼睛周圍及耳內毛髮底色，在鼻子亮部及鼻子邊緣毛髮處輕輕疊色。

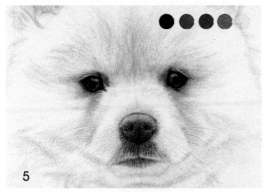

◁眼睛刻畫。用 935 畫出瞳孔、眼線及眼角深色區域，注意留出高光。再用 1100 給眼球整體疊色。用 945 加深眼角附近毛髮。用 1017 加深眼睛周圍、眉心以及鼻樑兩側深色毛髮。再用 1083 整體疊一層顏色，並添加一些毛髮細節。

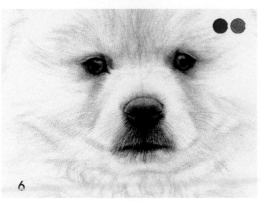

△用 1029 為鼻子暗面疊色，加深鼻子邊緣及下面毛髮，留出鼻子亮部，鼻孔適當加深。用 1017 適當加深鼻子亮面。

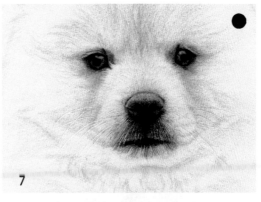

△用 935 加深鼻子暗面，刻畫出鼻孔、嘴巴，順着毛髮方向，用較輕的力度畫出嘴巴和鼻子周圍深色毛髮。

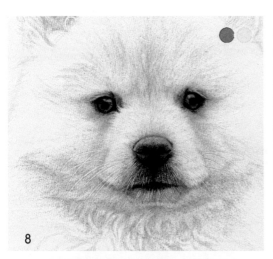

△用 1063 刻畫鼻子兩側和嘴巴周圍毛髮，適當加深鬍子根部毛髮。再用 1083 在鼻樑、兩側臉頰以及額頭處疊色，用筆方向要與毛髮方向一致。

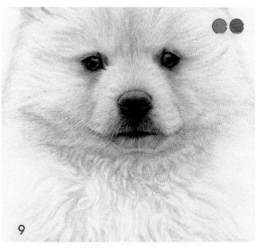

△ 頭部與前胸銜接處毛髮，先用 1080 鋪一層底色，再疊加一些 1017，加深毛髮並刻畫一些細節。

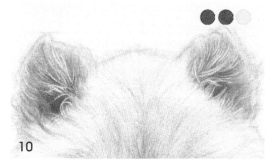

10

△耳朵刻畫。用 926 畫出耳蝸,再用 1017 給耳朵內側疊色,注意留出耳朵邊緣處毛髮。順着毛髮方向,用 1083 刻畫出耳朵邊緣和耳朵與腦袋銜接處毛髮,並為頭部整體疊色,添加一些毛髮細節。

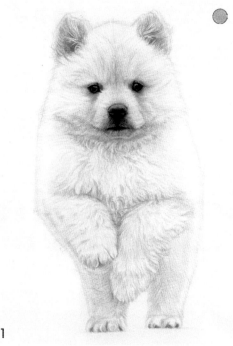

11

△用 1084 刻畫出前腿和身體交界處以及爪子暗部毛髮,並適當刻畫毛髮細節,然後在後腿暗部順着毛髮方向疊色。

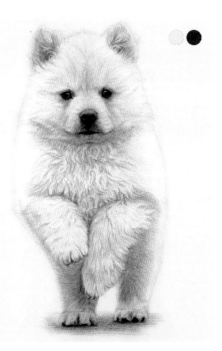

12

△用 1083 刻畫出前腿和前胸毛髮並整體輕鋪一層顏色。用 946 刻畫爪子,添加前腿毛髮細節,接着順着毛髮方向加深後腿深色區域以及前腿和身體銜接處毛髮。最後用較輕的力度刻畫前胸毛髮細節,並疊出後爪周圍陰影。

▷順着毛髮方向,用 1083 給前胸、四肢等部位大範圍疊色,營造出毛髮整體質感。

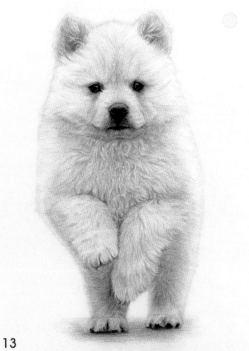

13

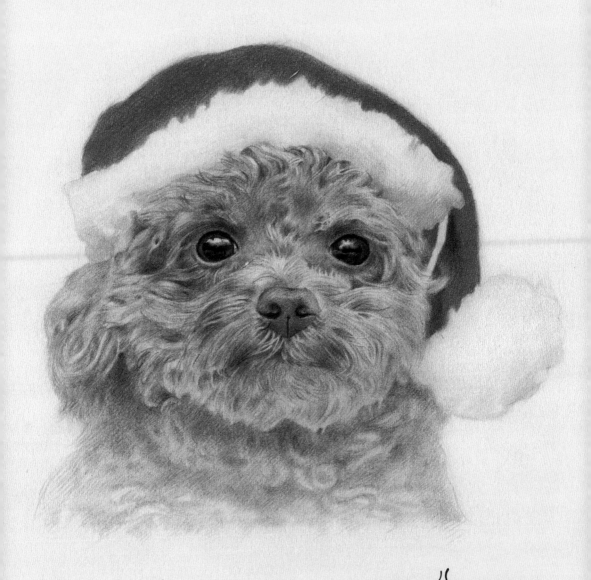

泰迪犬

我就是你的聖誕禮物，喜歡嗎？

1

△用 2B 鉛筆畫出狗狗大致形狀，確定五官位置和形狀。

2

△細化線稿，畫出五官具體形狀及少許毛髮。

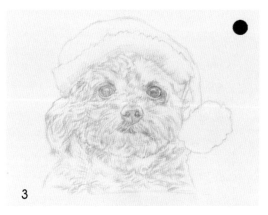

3

△用紅輝 480 畫出眼睛、鼻子，鋪出毛髮底色，初步表現毛髮明暗關係。

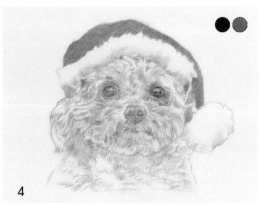

4

△用 946 初步刻畫深色毛髮，再用 926 鋪出帽子底色。

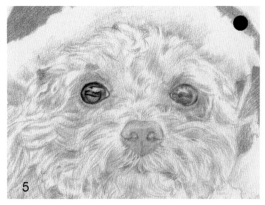

5

△刻畫眼睛。用 935 勾勒出眼瞼，刻畫瞳孔，留出高光。

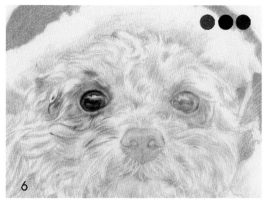

6

△用 945 繼續給眼睛疊色，再用 935 加深瞳孔，留出高光。繼續用 945 刻畫出眼睛周圍毛髮，並用 946 添加細節。

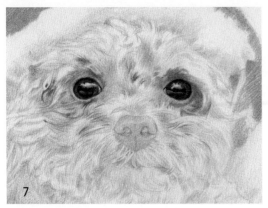

7

△右眼同左眼。

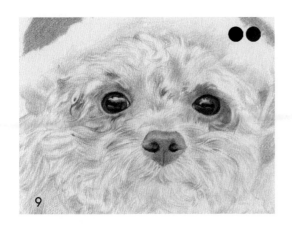

8

△鼻子的刻畫。用 945 給鼻子疊色，留出高光。

◁ 935 刻畫出鼻孔，再用 946 加深深鼻子暗面，增強明暗關係。

9

▽左臉的刻畫。泰迪毛髮複雜，但只要分好組，一樣可以畫得從容。眼窩這組顏色較深，用 945、1074 疊色刻畫，鼻頭上面這組顏色較淺，用 1002、1033 疊色刻畫。

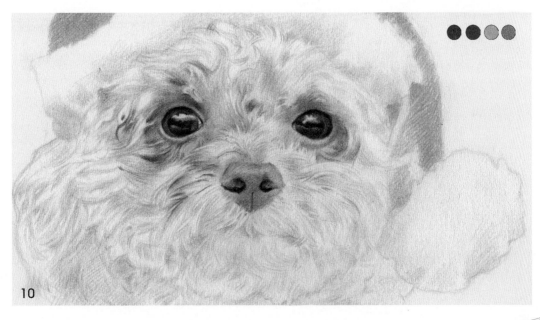

10

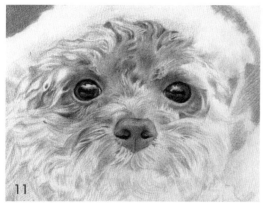

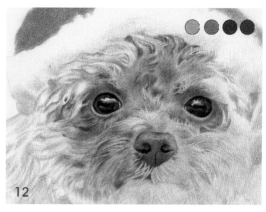

△腦門上毛髮的刻畫。同上一步顏色的使用。想使毛髮光滑順滑，漸變的過渡色一定要過渡得自然。

△面部刻畫。左臉先用 1002 打底鋪色，再疊加一些 1033，深色毛髮用 945、1074 疊色刻畫。

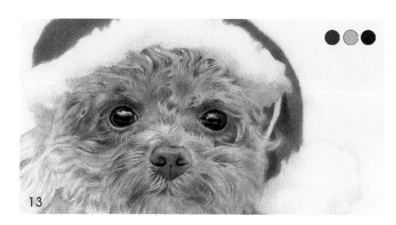

◁右臉刻畫同左臉。924 繼續刻畫帽子顏色，需要疊色三層至完成。1060 畫出帽子邊緣白色的暗面。繼續完善臉部，並用紅輝 480 打底色延伸至頸部。

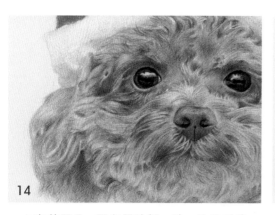

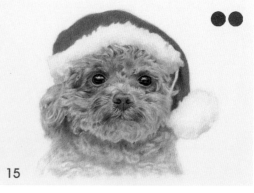

△完善耳朵，配色跟臉部一致，注意明暗對比關係。

△用 945、1074 疊色加深頸部下面深色，使淺色毛髮自然留出，頸部對比要比臉部虛一些，有主有次。

金毛尋回犬

媽媽還不來接我……

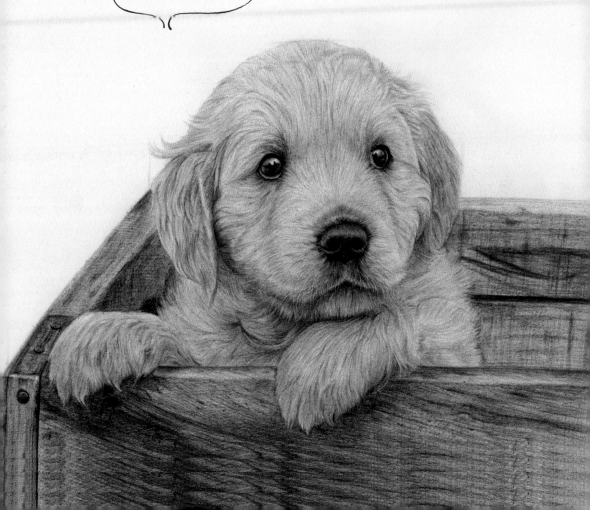

1

△ 用 2B 鉛筆畫出狗狗及盒子大致形狀，確定五官位置。

2

△ 細化線稿，畫出五官具體形狀及少許毛髮。

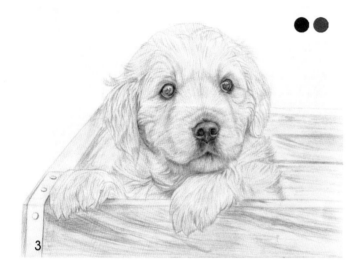

3

◁ 擦淡鉛筆線稿，用刻線筆刻畫出鬍鬚和嘴部白色毛髮。用 946 為眼睛、鼻子和嘴巴畫出底色，適當刻畫其周圍深色毛髮。943 整體勾勒出毛髮，再整體鋪一層底色，表達出毛髮初步的明暗關係。再用 946 加深耳朵下方陰影及下巴處毛髮。

接着用 946 鋪出木箱子的底色。

注意：鋪底色時要表達出眼睛和鼻子的明暗關係，在高光處淺淺鋪一層顏色即可。

▷ 刻畫眼睛。用 935 加深瞳孔顏色，刻畫出眼線和眼角，再勾勒出周圍深色毛髮。用 1017 給眼白疊一層顏色。

注意：眼白區域較小，周圍均是重色，上色時在兩側深色邊緣來回運筆，將一部分重色帶入到眼白區域。

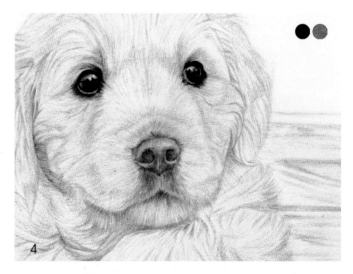

4

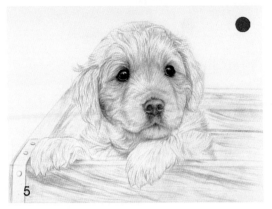

5

△用 945 加強眼睛周圍毛髮細節，初步刻畫毛髮細節。

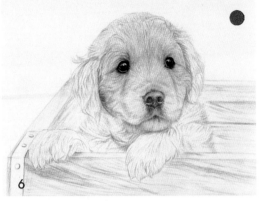

6

△在此基礎上，順着毛髮方向用 943 整體鋪一層顏色。

◁口鼻刻畫。用 935 加深鼻子暗面，刻畫出鼻孔，勾勒出鼻子上邊緣和下方深色毛髮。畫出嘴巴縫隙處陰影並加深其下方毛髮。在口鼻周圍重色毛髮基礎上用 946 向外疊色，做一個過渡。

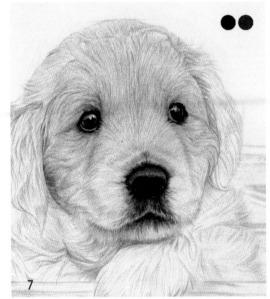

7

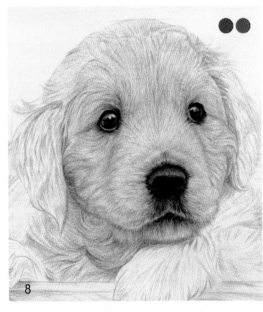

8

▷同第 5、6 步，用 945 勾勒頭部下方及頸部處毛髮，並用 943 整體鋪一層顏色。

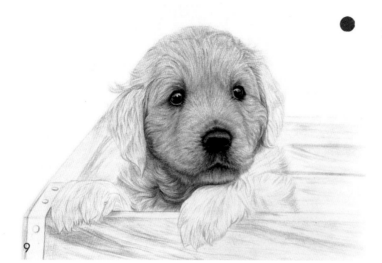

◁用三菱 21 號木顏色筆刻
畫頭部毛髮細節。

9

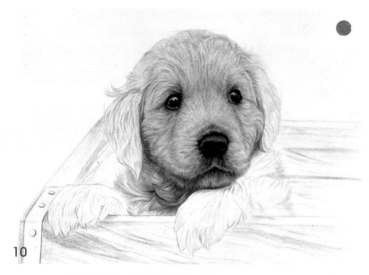

◁在此基礎上，用三菱 22
號木顏色筆豐富眼睛周圍、
耳朵下方、鼻樑兩側、嘴巴
下方及頸部處深色毛髮細
節，加強明暗關係。
注意：運筆方向要順應具
體部位毛髮方向，同時靈活
多變。

10

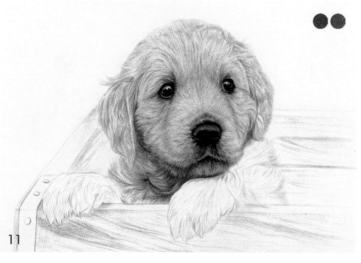

◁耳朵刻畫。用 945 畫出
耳朵及其上方毛髮，再用
943 沿着毛髮方向疊一層
顏色。

11

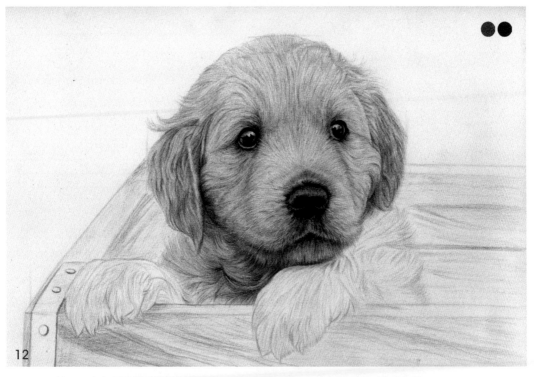

△三菱 21 號木顏色筆修飾毛髮細節，然後用三菱 22 號刻畫暗部毛髮細節。

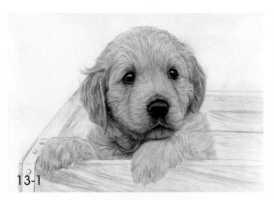

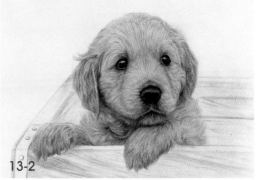

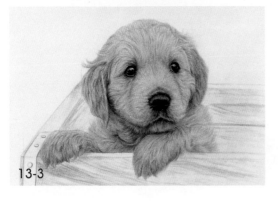

◁爪子刻畫。爪子及遠端身體的刻畫與上邊步驟基本一致。先用 945 勾勒毛髮，再鋪一層 943，最後用三菱 21 號和 22 號木顏色筆刻畫毛髮細節。

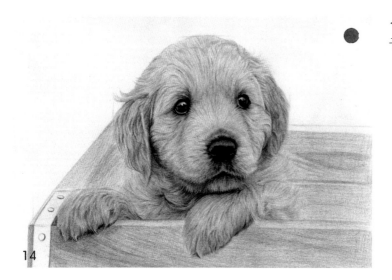

◁箱子刻畫。用 1028 給箱子整體鋪一層底色。

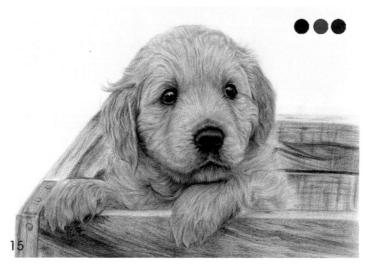

◁用 947 深化木紋紋理，勾勒出箱子縫隙和邊緣。用 1065 號給金屬條整體疊色，再初步刻畫出邊緣、釘子和上面的深色斑駁。依照木紋走向，用 946 給箱子疊色，加強木頭的質感，加深爪子下方陰影。

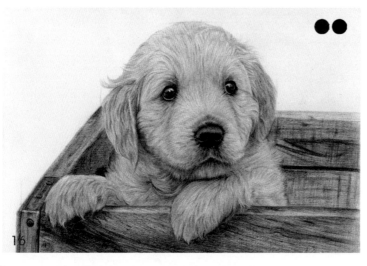

◁再用三菱 22 號加強木紋細節。最後用三菱 24 號刻畫木紋深色部分，細緻刻畫金屬條細節。

布偶貓

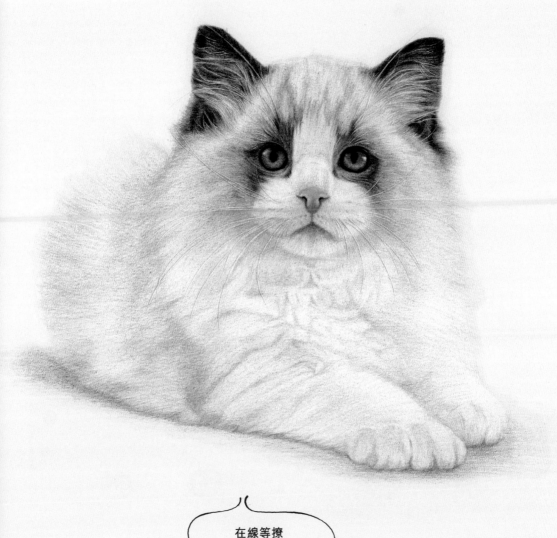

在線等撩

1

△ 用 2B 鉛筆畫出貓咪大致形狀，確定五官位置。

2

△ 細化線稿，畫出五官具體形狀及少許毛髮。

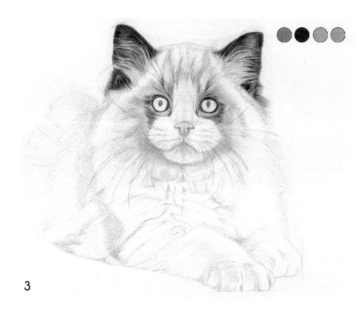

3

◁ 擦淡鉛筆線稿，用刻線筆刻畫出鬍鬚、眉毛以及耳朵邊緣和內部白毛。用 1080 鋪出眼睛周圍及頭部深色斑紋底色，輕輕畫出遠端身體底色。

用 946 勾勒出眼睛及其附近毛髮，接着給耳朵鋪一層底色，注意留白淺色毛髮，用 928 畫出鼻子和嘴巴。用 1070 給頭部和身體白色毛髮鋪底色，並勾勒出前胸毛髮和爪子。

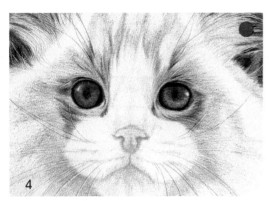

4

△ 眼睛刻畫。用 1100 給眼睛鋪一層底色，留出高光區域。

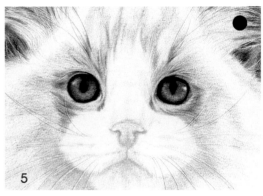

5

△ 再用 935 刻畫瞳孔，加深眼線。

注意：在鋪黑色時注意與藍色的過渡融合。

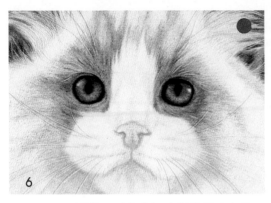

6

△用 943 順着毛髮方向初步刻畫眼睛周圍毛髮以及額頭處斑紋。

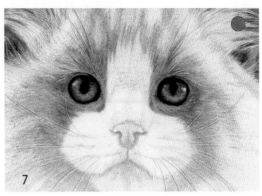

7

△在着色區域邊緣輕輕疊加 1017，作為過渡。

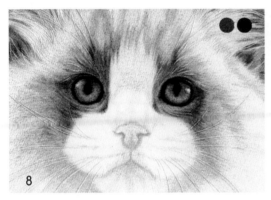

8

△用三菱 21 和 22 號木顏色筆刻畫眼睛周圍毛髮細節。

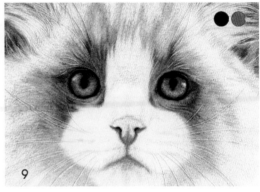

9

△口鼻刻畫。用 935 刻畫鼻孔，再用 926 畫出鼻子深色區域和嘴巴。

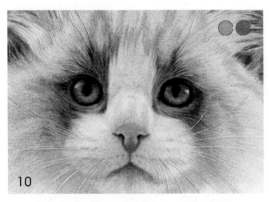

10

△用 928 給鼻子整體疊色，在鼻子嘴巴周圍鋪一層顏色。再用 1017 刻畫口鼻周圍毛髮細節並疊色。

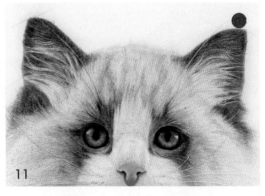

11

△耳朵刻畫。用 945 在原有底色上疊色。

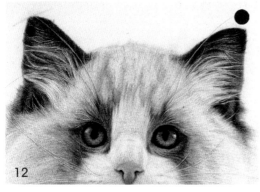

△再用 946 刻畫耳朵毛髮暗面。

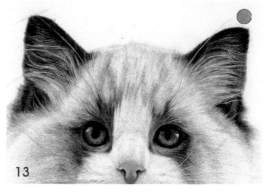

△在耳內淺色毛髮及耳朵邊緣用 1026 鋪一層顏色並簡單勾勒毛髮。

14

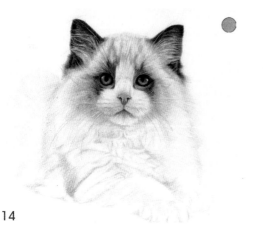

△用 1070 加深頸部區域，勾勒出前胸和腿部毛髮並疊色，表現出毛髮明暗變化及質感。

15

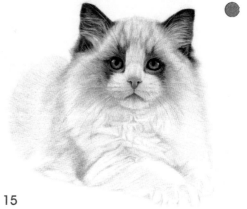

△用 1080 加深遠端身體邊緣並整體鋪色。

16

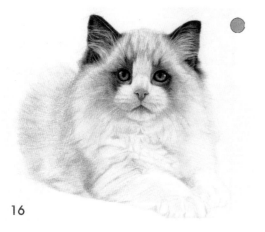

△在此基礎上用 1070 疊色，再加深前胸毛髮的暗面。

17

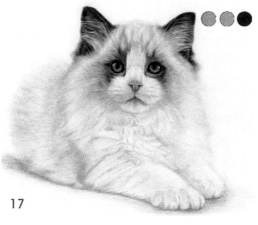

△用 928 刻畫爪子，繼續用 1070 描繪爪子和腿部毛髮。 用 946 畫出陰影。

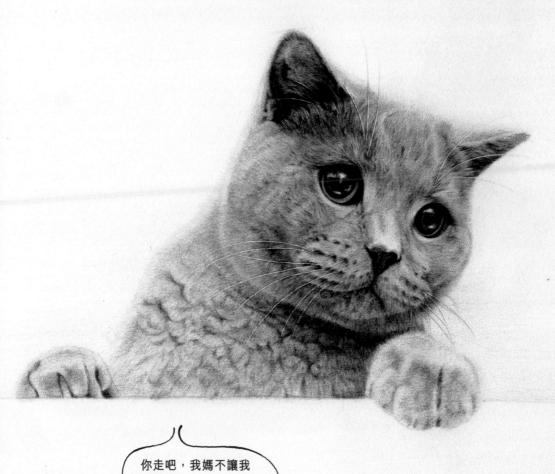

英國短毛貓

你走吧，我媽不讓我和你玩！

1

△ 用 2B 鉛筆畫出貓咪大致形狀,確定五官位置和形狀。

2

△ 細化線稿,畫出五官具體形狀及少許毛髮。

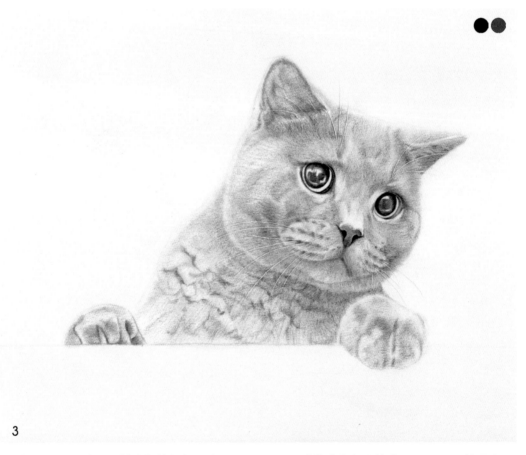

3

△ 擦淡鉛筆線稿,用刻線筆刻畫出鬍鬚、眉毛以及耳朵邊緣和內部少許白毛。用 935 給眼睛和鼻子鋪出底色,並刻畫出眼線、眼珠和鼻孔。再用 1065 整體打出底色,表現出明暗關係,再簡單一下勾勒毛髮。用棉花棒擦揉底色,減少粗糙的筆觸。

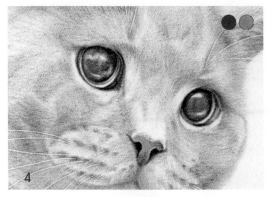

△眼睛刻畫。用 944 刻畫眼線和眼角。在眼白處疊一層 1034。

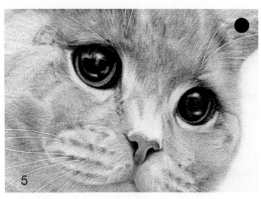

△再用 935 刻畫出瞳孔以及眼睛邊緣。然後初步刻畫眼睛邊緣毛髮，順着毛髮方向以較輕的筆觸整體加深前額毛髮。

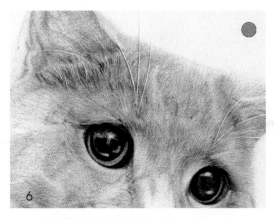

△在額頭以及眉心區域，疊加一層 1052，增強毛髮質感。

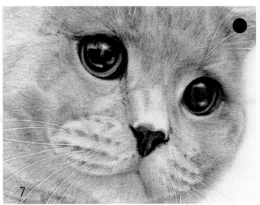

△口鼻刻畫。用 935 給鼻子疊色，刻畫出鼻孔及鼻子邊緣。

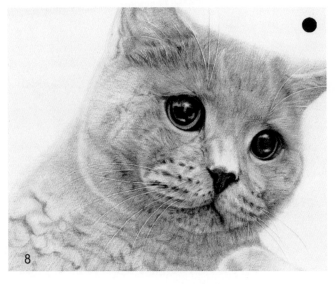

◁繼續用 935 刻畫嘴巴以及周圍點狀斑紋和鬚根處深色區域，加深嘴巴下方和臉頰毛髮暗面並添加一些毛髮細節。

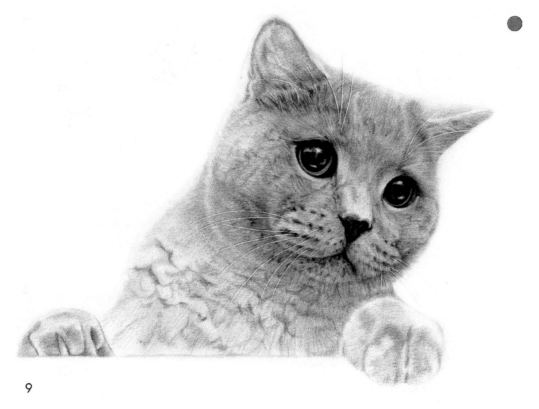

9

△順着毛髮方向，在嘴周圍以及臉頰區域整體疊加一層 1052。

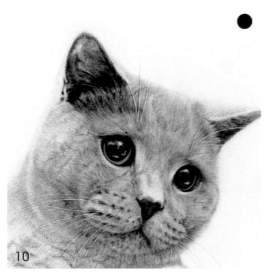

10

△耳朵刻畫。用 935 加深耳朵內暗部以及
邊緣毛髮，並刻畫一些毛髮細節。

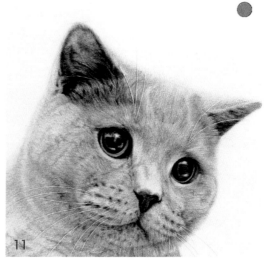

11

△再用 1052 給耳內淺色區域鋪色，畫出
耳背，勾勒出頭頂邊緣。

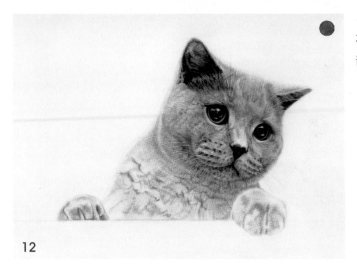

◁ 用三菱 37 號木顏色筆,根據不同部位毛髮走向,整體刻畫頭部毛髮細節。

12

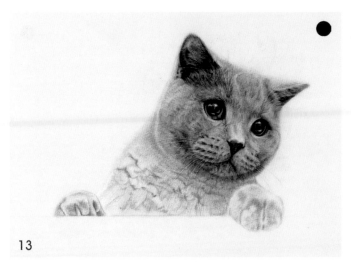

◁ 再用三菱 24 號木顏色筆刻畫深色毛髮細節。

13

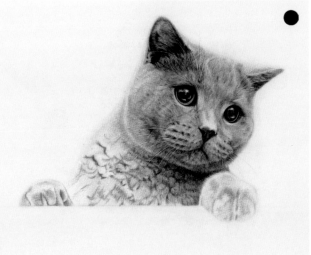

◁ 用 935 刻畫身體毛髮細節,在嘴巴下方順着毛髮方向鋪色,加深陰影。

14

◁接着用 1052 給身體疊色，注意深色毛髮處的過渡。

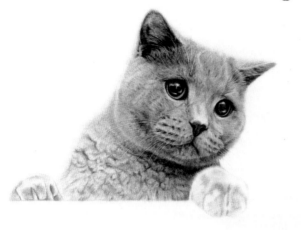

15

▽爪子刻畫。用 935 畫出爪子，在其深色區域疊色。

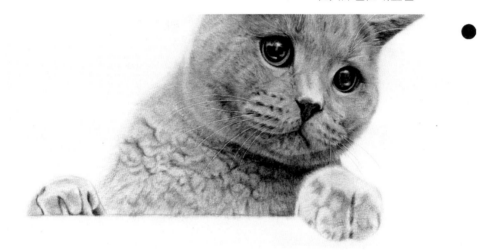

16

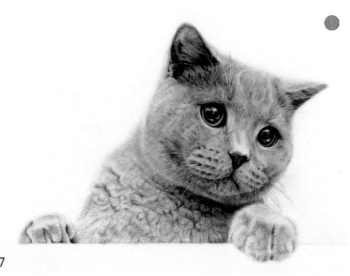

▷然後整體疊一層 1052，適當添加一些背景。

17

八哥犬

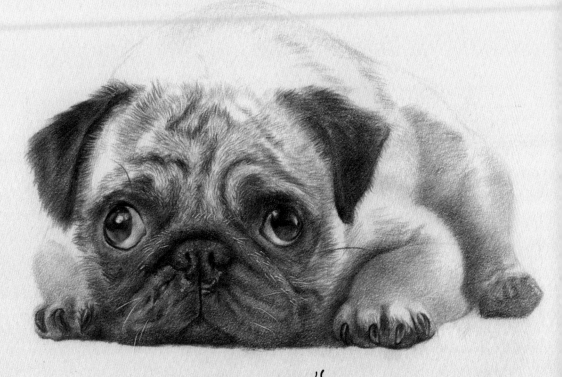

嗚~~我錯了……

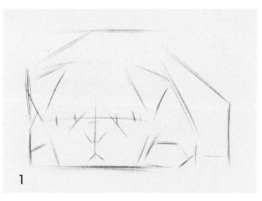

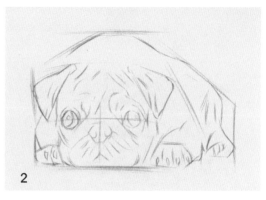

△用 2B 鉛筆定位五官和身體的位置關係。

△畫出五官以及身體。

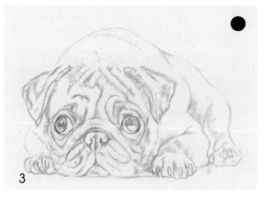

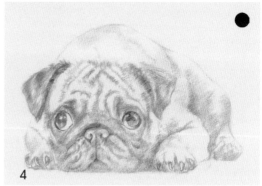

△用紅輝 480 細化形體，起形至完成。

△用刻線筆或指甲刻出嘴巴及鼻子上方需要留白的毛髮。紅輝 480 畫出單色色彩關係，將深淺毛髮初步分開。

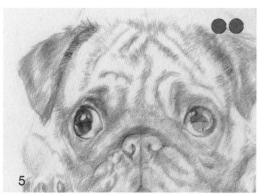

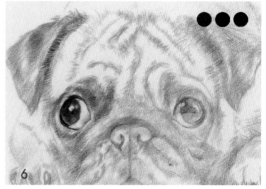

△刻畫眼睛。在上一步眼睛已經有了褐色打底，這一步用 903、905 疊色將眼睛的反光藍色畫出，注意留出高光。

△繼續刻畫眼睛。用紅輝 480、935 疊色加深眼球以及上眼瞼。用 947 加深眼周毛髮。

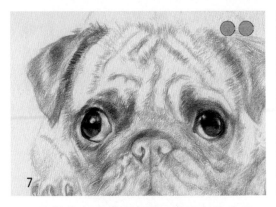

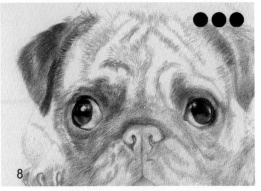

△同樣的方法刻畫右眼。同時白眼珠用939、928疊色畫出紅血絲。

△刻畫左耳。紅輝480、935疊色畫出耳朵深色部分。947繼續刻畫左臉面部以及眼周。

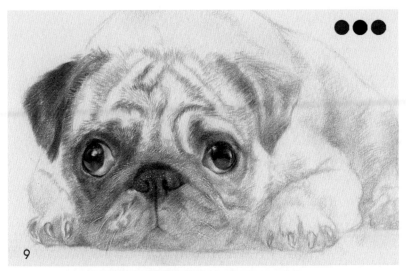

◁紅輝480、935疊色刻畫鼻子。鼻翼、鼻頭、鼻底加深。高光筆點出鼻子上的高光。同時紅輝480、935、946疊色逐步刻畫鼻子周圍。

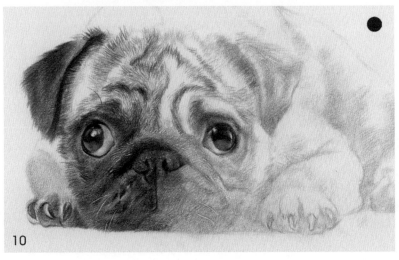

◁重複上一步配色刻畫左臉以及爪子。紅輝480一根一根描繪頭部的毛髮，沿着生長的方向，耐心刻畫。

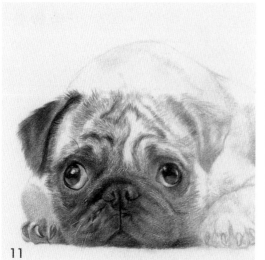

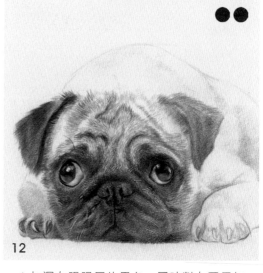

△重複上一步配色刻畫右臉，以及頭部的毛髮。

△加深右眼眼周的黑色，同時對右耳用紅輝 480、946 疊色進行打底。

◁用紅輝 480 對右爪、後腿鋪第一遍底色，同時加深右耳。

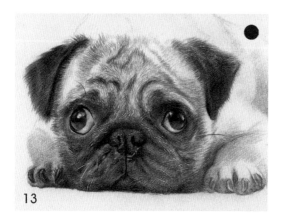

▷使用上述配色加深右爪和右腿，身體淺色部分用 1083 過渡，並調整一下細節。一隻無辜眼神的八哥犬就畫好了。

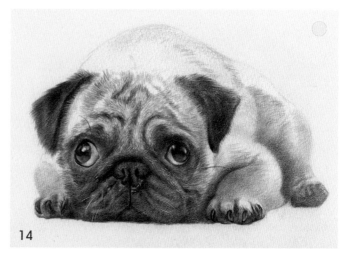

雪橇犬

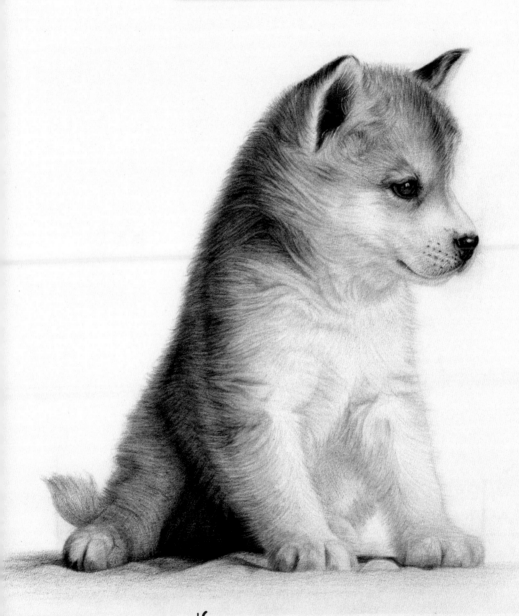

哼！等你出門我就拆家！

1

△ 用 2B 鉛筆畫出狗狗大致形狀，確定五官位置。

2

△ 細化線稿，畫出五官具體形狀及少許毛髮。

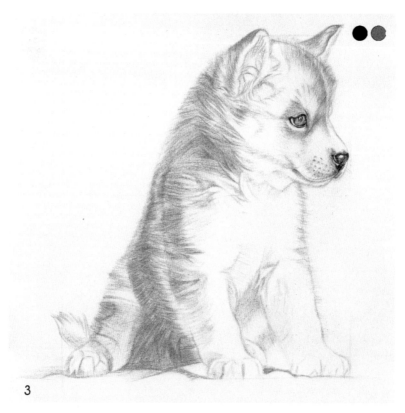

3

△ 擦淡鉛筆線稿，用刻線筆刻畫出鬍鬚和耳內白色毛髮。用 935 號畫出眼睛和鼻子並鋪出底色，留出高光區域。再用 1063 畫出毛髮底色，頭部、前胸及腿部白色毛髮留白處理。

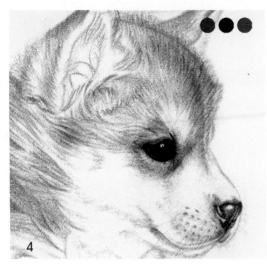

4

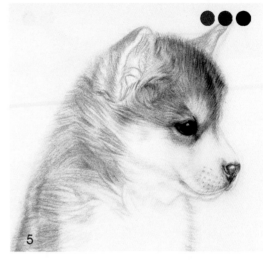

5

△眼睛刻畫。用 906 號給眼球整體疊色。再用 935 號刻畫瞳孔和眼線，並加深眼角，在內眼角處順著毛髮方向勾勒出毛髮。接著用 1054 順著毛髮方向，為眼睛周圍和額頭處毛髮添加一層底色。

注意：鋪底色和加深瞳孔時避開高光部位。

△在眼睛周圍及額頭處，用 945 整體疊一層顏色，再用 946 初步刻畫毛髮細節並加深額頭區域毛髮。接著用三菱 24 號木顏色筆順著毛髮方向刻畫內眼角下方以及額頭處深色毛髮細節。

注意：在用 040 上色時，力度要輕。用三菱 24 號木顏色筆刻畫細節前，要削尖木顏色筆，上色時可以轉動筆桿使木顏色筆保持尖銳。

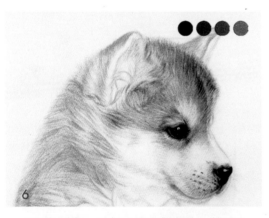

6

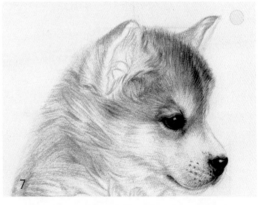

7

△口鼻刻畫。用 935 號木顏色筆以較重的力度刻畫鼻子，高光部位輕鋪一點顏色。加深嘴部邊緣。用 946 輕輕畫出胡根處深色區域以及鼻子上邊緣深色斑點，在此基礎上，用 906 號在嘴邊緣處疊一層顏色。然後用 1017 加深嘴的縫隙，順著毛髮方向在嘴巴周圍和鼻子邊緣添加一層顏色。

△用 1083 勾勒出臉頰和嘴巴下邊的毛髮，然後整體疊一層顏色。

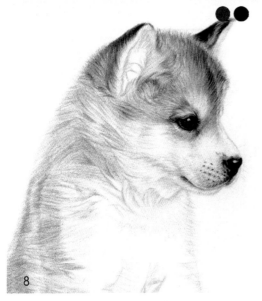

8

△耳朵刻畫。用 946 號刻畫出耳背毛髮並整體加深。之後用 935 加深耳朵邊緣和耳尖毛髮。

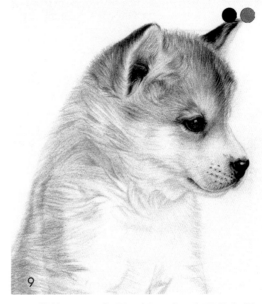

9

△繼續用 935 加深耳蝸區域，在耳朵內部邊緣兩側用 1017 疊色，作為過渡。

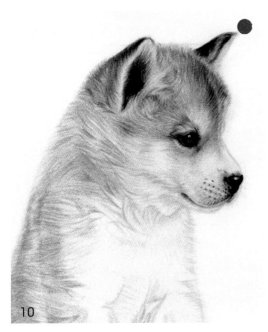

10

△最後用 924 在耳朵內部整體疊色。

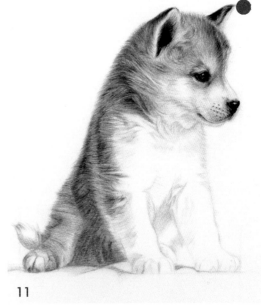

11

△用 945 勾勒出身體和腿部毛髮，整體鋪一層顏色，並初步刻畫後爪。

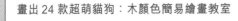

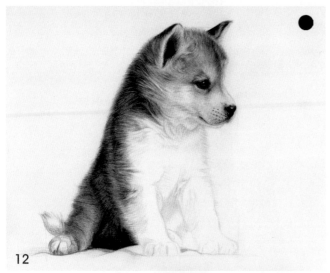

◁ 用 935 號沿着毛髮方向刻畫身體和腿部暗面及毛髮細節,注意運筆力度的變化。在前腿與後腿間的暗部疊一層黑色,畫出桌布上的陰影。

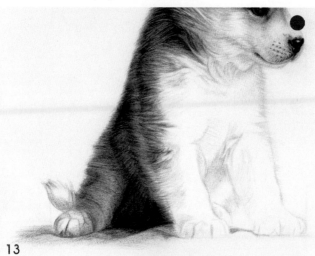

◁ 用 901 畫出附近桌布顏色並在身體暗部添加少許環境色。

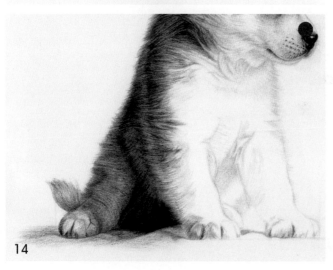

◁ 爪子刻畫。用 946 刻畫爪子深色毛髮,沿着毛髮方向給尾巴鋪一層顏色。

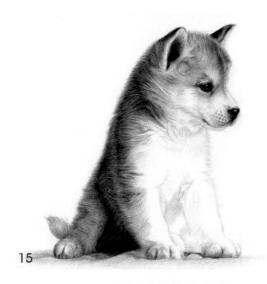

◁用 929 畫出爪子肉墊，在暗部毛髮上輕輕鋪一點顏色。用 906 畫出附近桌布底色及陰影。

15

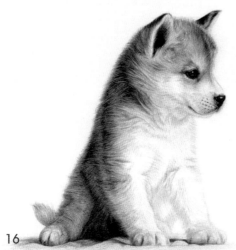

◁用 1083 順着毛髮生長方向，畫出前胸、爪子及腿部淺色毛髮，再整體疊色。再用 1017 加深頸部處毛髮。

16

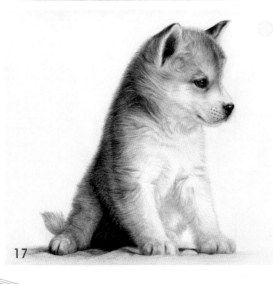

◁前腿之間毛髮在輕鋪一層 1083 後，用 906 加一些環境色。最後用 1063 加深前腿之間毛髮暗面。

17

暹羅貓

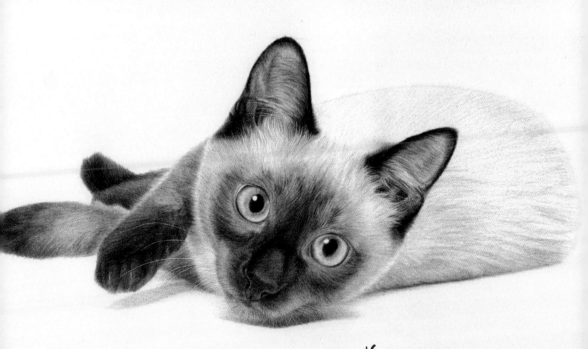

麻煩把門關上，開冷氣了！

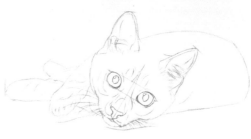

1

△用 2B 鉛筆畫出貓咪大致形狀,確定五官位置。

2

△細化線稿,畫出五官具體形狀及少許毛髮。

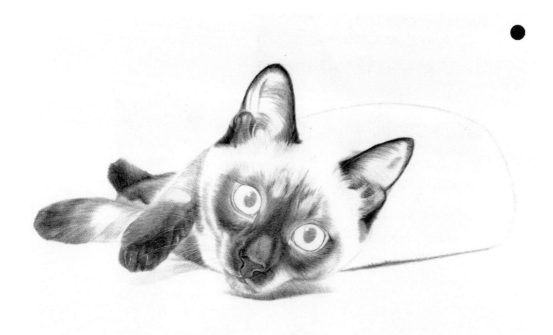

3

△擦淡鉛筆線稿,用刻線筆刻畫出鬍鬚、眉毛以及耳朵邊緣和內部少許白毛。用 946 畫出眼睛、鼻子和嘴巴,鋪出臉上深色毛髮底色。畫出耳朵,勾勒其邊緣並畫出耳內深色區域。給四肢鋪底色,加深爪子毛髮。最後疊出陰影。

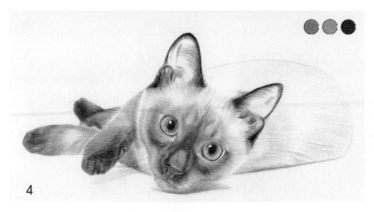

◁ 順着毛髮方向，用 1080 給頭部、腿以及身體淺色毛髮鋪出底色。眼睛刻畫。用 1024 給眼睛疊出底色。再用 933 加深瞳孔，畫出眼線，再刻畫瞳孔附近細節。

4

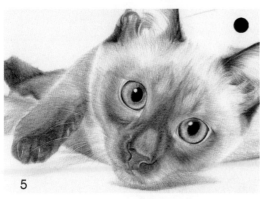

5

△ 用 935 加深瞳孔，修飾眼線，並以較輕的筆觸勾勒瞳孔邊緣細節。

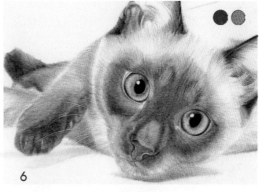

6

△ 在眼睛周圍、額頭區域用 945 順着毛髮方向整體疊一層顏色。再用 929 刻畫眼瞼和眼角。

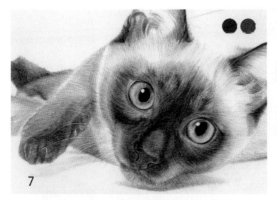

7

△ 口鼻刻畫。（難點）

用 946 加深眼睛附近深色毛髮，再刻畫一些毛髮細節。繼續用 945 刻畫鼻子、嘴巴和周圍的毛髮，加深臉頰邊緣。

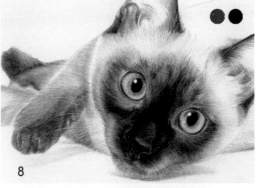

8

△ 用 1029 給嘴巴添加一些顏色。用 935 精修鼻子，加深鼻子周圍、鼻樑、眉心及眼睛下方毛髮，並刻畫出毛髮細節。

注意：鼻子周圍結構變化較多，導致明暗關係較為複雜，鋪色時需要耐心分析再動筆上色。

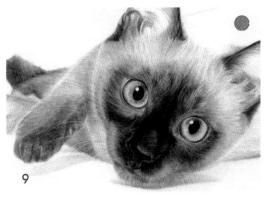

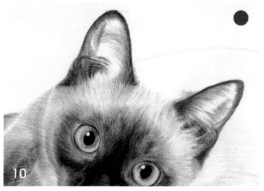

△用 1080 給腦袋邊緣疊色，再簡單刻畫
頭頂附近毛髮並整體鋪色。

△耳朵刻畫。用 1029 給耳朵內部疊色，刻
畫出耳朵結構。

順着毛髮方向，用 945 從耳朵邊緣
向內疊色，畫出少許耳背毛髮並加
深耳朵與頭部銜接處毛髮。

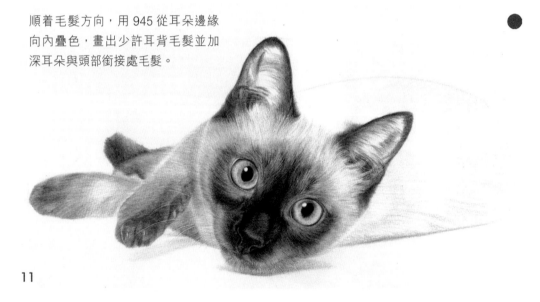

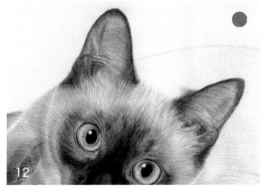

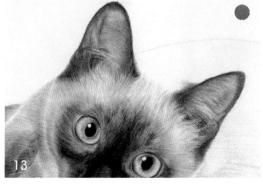

△用 1017 在耳內整體疊色，並在頭部邊緣
毛髮處適當添加一些顏色。

△用 922 給耳朵添加一些紅色，加深耳蝸，
增加耳朵的通透感。

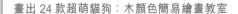

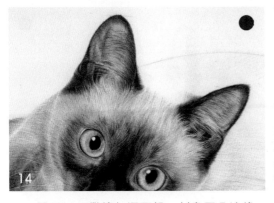

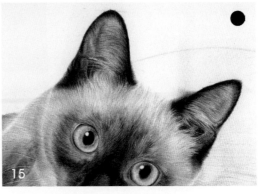

△再用946繼續加深耳蝸，刻畫耳朵邊緣並添加毛髮細節。

△最後用935再次加深耳朵邊緣。

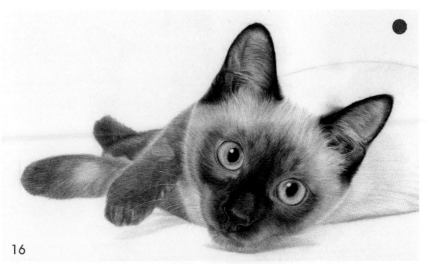

◁先用945整體疊色，留出淺色毛髮。

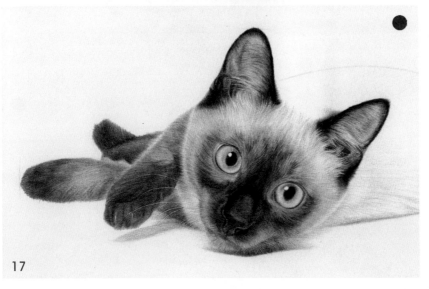

◁再用946刻畫爪子，加深暗色毛髮，疊出腦袋和腿的陰影。

▷ 最後用 935 繼續加深深色
區域，刻畫爪子和毛髮細節。

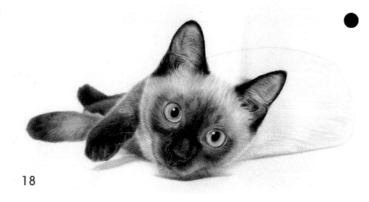

18

▷ 給身體再疊一層 1080，簡
單勾勒出身體毛髮。

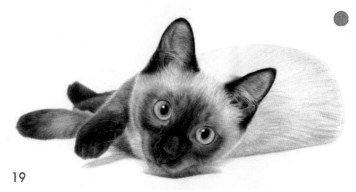

19

▷ 用 945 給身體暗面疊色。

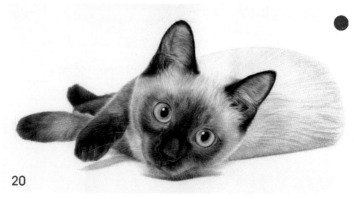

20

▷ 再用 946 繼續加深身體邊
緣區域，並勾勒出身體陰影。

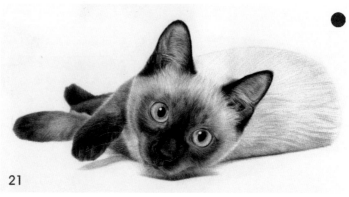

21

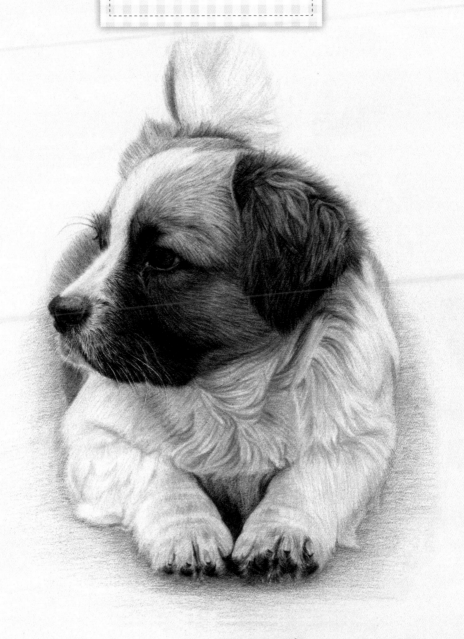

伯恩山犬

不用哄我，我想靜靜！

1

△ 用 2B 鉛筆畫出狗狗大致形狀，確定五官位置。

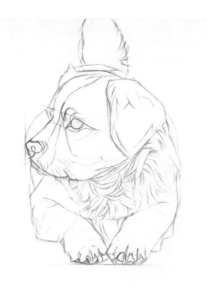

2

△ 細化線稿，畫出五官具體形狀及部分毛髮。

▷ 擦淡鉛筆線稿，用刻線筆刻畫出嘴巴周圍白色毛髮、鬍鬚以及鼻樑灰黑色區域的細碎毛髮。
注意：刻畫細碎毛髮過程中，注意毛髮走向有一定的規律但其長短及方向也有所不同。

用 935 刻畫眼睛瞳孔、眼線，加深下眼瞼、眼角，刻畫附近重色毛髮。
注意：眼睛附近的幾處毛髮顏色最重，上色時力度稍重，在邊緣處做一個過渡。

給鼻子塗一層底色，刻畫出鼻孔。順著毛髮方向畫出臉部黑色毛髮，注意其明暗變化。勾勒出耳朵深色毛髮並深化耳朵下邊緣。

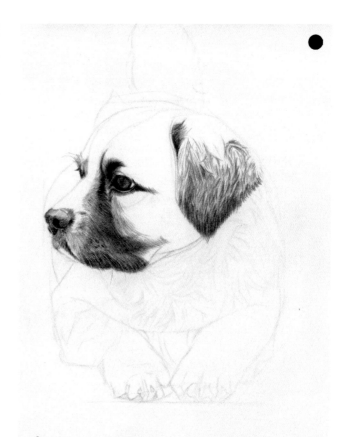

3

畫出 24 款超萌貓狗：木顏色簡易繪畫教室

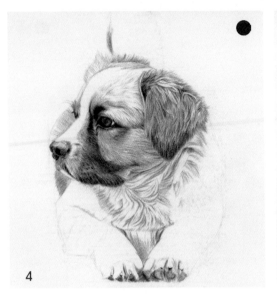

4

△用 946 刻畫出臉部和耳朵毛髮，在眼睛
下方臉部和耳朵整體鋪一層底色。然後在
遠處身體疊色，描繪尾巴深色邊緣。勾勒
出前胸毛髮，簡單刻畫爪子深色毛髮。

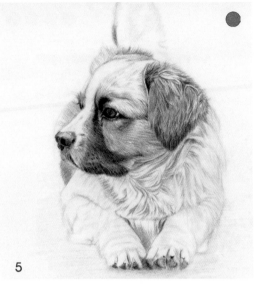

5

△在身體及尾巴白色毛髮上用 1063 淺鋪
一層底色，適當描繪毛髮。在鼻樑及前額
白毛上輕輕疊一層底色。

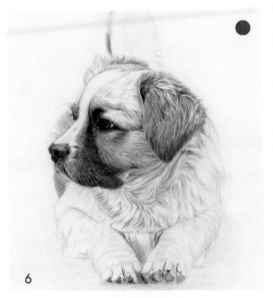

6

△用 1100 給眼珠、眼瞼及其周圍深色毛
髮鋪一層顏色。給鼻子疊色，而後在臉部
深色毛髮和過渡區域整體疊一層顏色。在
耳朵下部深色毛髮處疊一層藍。

注意：在深色毛髮處，疊色方向應與底色
方向一致，以免破壞毛髮質感。

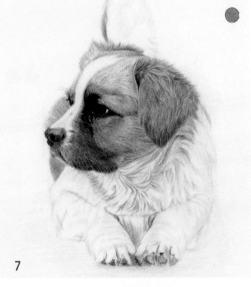

7

△在頭部先前已有的褐色毛髮區域，用
1034 順着毛髮方向整體鋪一層顏色。再給
尾巴邊緣及遠處身體疊一層顏色，適當刻
畫爪子黃色毛髮。

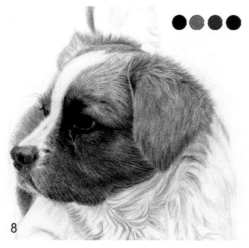

8

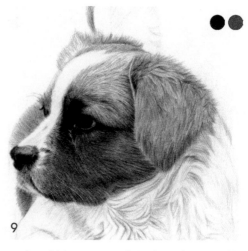

9

△眼睛刻畫。用935加深瞳孔和眼睛周圍毛髮。勾勒遠處眼睛毛髮和眉毛。在眼白區域用1017上色。用三菱21號刻畫眼睛周圍和頭部黃色毛髮細節,再用三菱22號木顏色筆添加眼睛周圍、耳朵陰影處以及臉頰深色毛髮細節。

注意:在刻畫細節時,木顏色筆要保持尖銳,在一些顏色較深的區域鋪色以加強明暗關係。

△鼻子刻畫。用935加深鼻子暗面,修飾鼻子邊緣毛髮。在鼻子灰面、亮面以及邊緣毛髮適當補充一點1100。

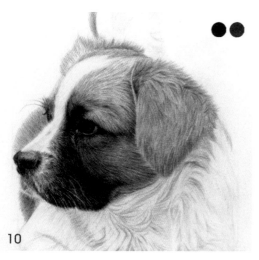

10

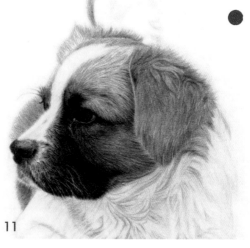

11

△用935整體加深臉部深色毛髮並適當刻畫毛髮細節,再用946號在鼻子附近輕輕鋪一點顏色作為深色和淺色毛髮的過渡。

注意:在深色毛髮處上色,要根據結構及明暗變化調整力度。

△耳朵刻畫。用945刻畫耳朵中上部區域的毛髮,並適當描繪右側身體黃色毛髮。

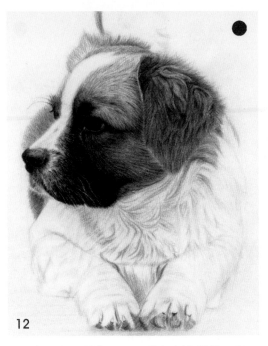

12

△在深色毛髮處用 946 進行刻畫並鋪一層顏色，注意與耳朵上部顏色之間的過渡。

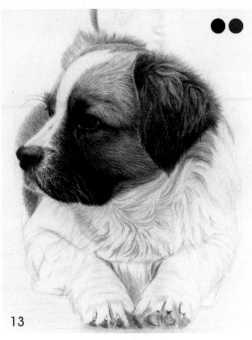

13

△用 935 再次對深色毛髮進行刻畫，加強明暗關係。最後在耳朵下方用三菱 10 號補充一些藍色。

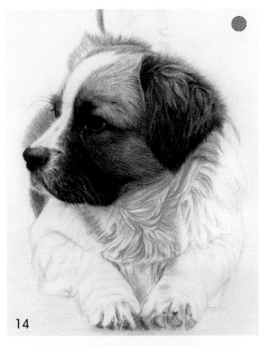

14

△用 1080 給前胸和兩腿間毛髮鋪一層顏色，並描繪毛髮暗部。

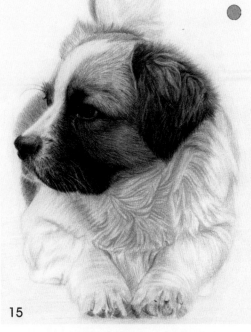

15

△用 1051 刻畫身體兩側、腿部及尾巴淺色毛髮並整體疊色。

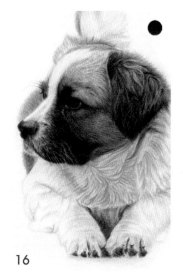

16

△在兩腿之間用 947 加深其暗部，畫出爪子肉墊和指甲。適當描繪耳朵下方毛髮暗部。

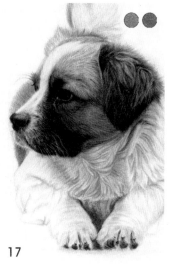

17

△用 1034 結合 1017 豐富前胸毛髮色彩。

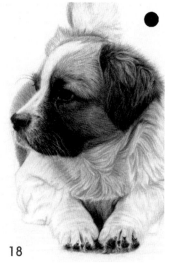

18

△用 935 繼續加深兩腿間區域，細化爪子明暗關係和細節。

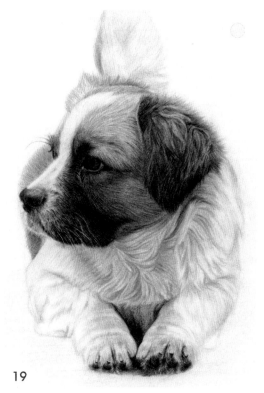

19

△在腿上用 1083 疊一層顏色，再刻畫爪子亮面。

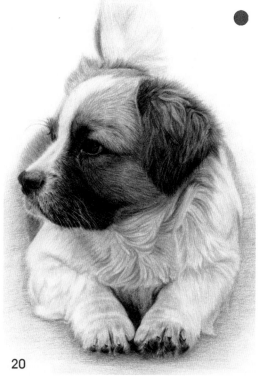

20

△沿着身體邊緣用 1065 疊出周圍陰影，身體和爪子邊緣適當加深。

橘貓

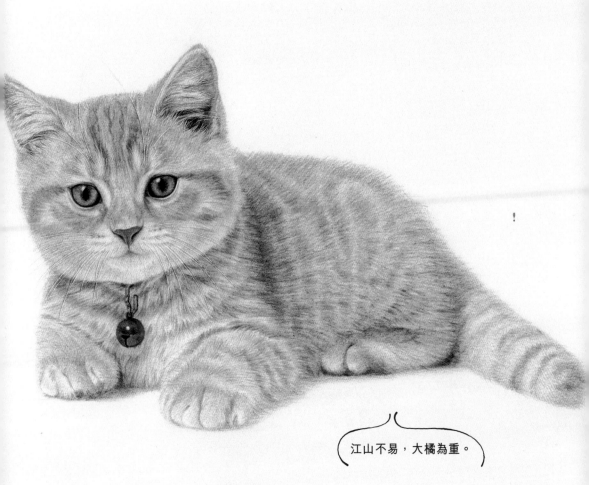

江山不易，大橘為重。

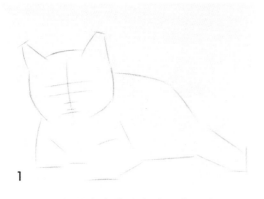

1

△用 2B 鉛筆畫出貓咪大致形狀，確定五官位置。

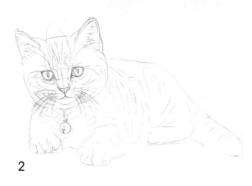

2

△細化線稿，畫出五官具體形狀及少許毛髮。

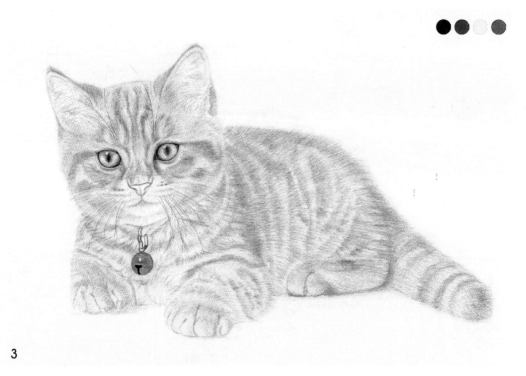

3

△擦淡鉛筆線稿，用刻線筆刻畫出鬍鬚、眉毛以及耳朵邊緣和內部白毛。用 946 畫出眼睛。勾勒出鈴鐺掛鈎。用 943 給頭部很身體毛髮鋪色，深色斑紋處適當加深。給耳朵、臉部及身體淺色毛髮淺淺地疊一層 1083。用 926 畫出鈴鐺底色。

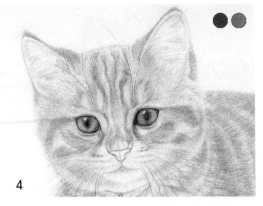

4

△眼睛刻畫。用 943 在瞳孔疊一層顏色，並加深內眼角，再用 1080 給眼珠疊色。

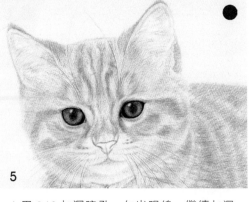

5

△用 946 加深瞳孔，勾出眼線，繼續加深眼角。

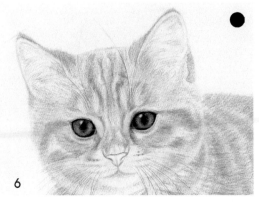

6

△用 935 刻畫瞳孔、眼線和眼角。

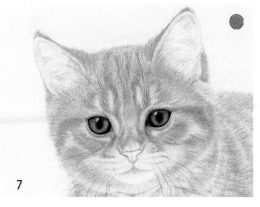

7

△用 1034 順着毛髮方向給頭部毛髮整體鋪一層黃色。注意深色斑紋與周圍毛髮的過渡。

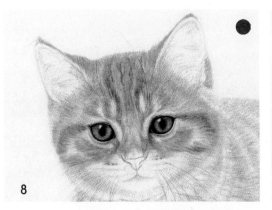

8

△用 945 加深斑紋，並豐富臉部毛髮細節。

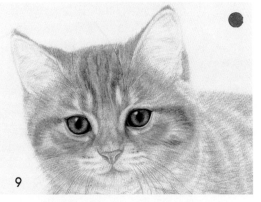

9

△口鼻刻畫。用 1017 給鼻子疊色，畫出嘴巴，並在其周圍毛髮疊一層顏色，最後刻畫出鬍鬚處深色毛髮。

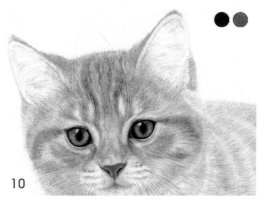

10

△用 946 刻畫出鼻孔，再用 922 在鼻子上
疊色，勾勒一下嘴巴。

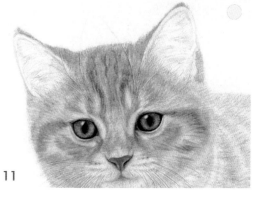

11

△用 1083 為口鼻周圍白色毛髮整體疊一
層顏色。

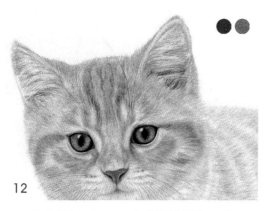

12

△耳朵刻畫。用 1029 加深耳內深色區域，
再用 1017 為耳朵內部整體鋪色。

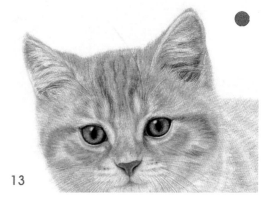

13

△用 922 為耳蝸和邊緣添加一些紅色。

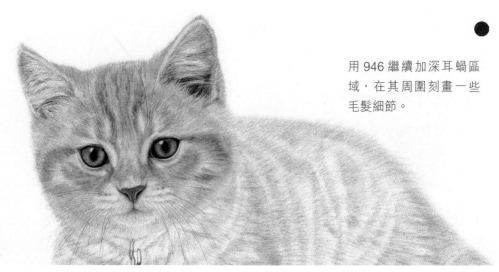

14

用 946 繼續加深耳蝸區
域，在其周圍刻畫一些
毛髮細節。

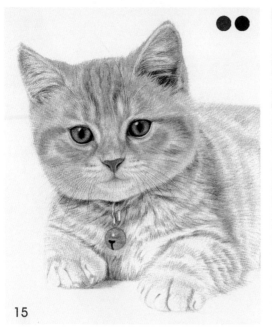

15

△用 945 加深前胸斑紋和邊緣處毛髮並豐富細節，再刻畫出爪子。用 946 刻畫斑紋暗面細節，並畫出爪子附近陰影。

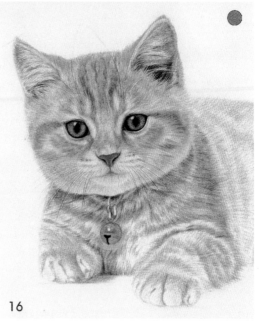

16

△順着毛髮走向，給爪子以及斑紋疊一層 1034。

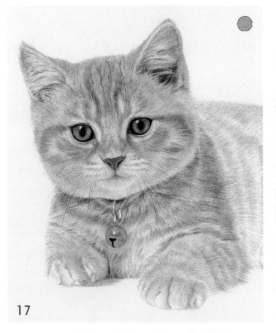

17

△用 939 在淺色毛髮上疊色，再刻畫一些毛髮細節。

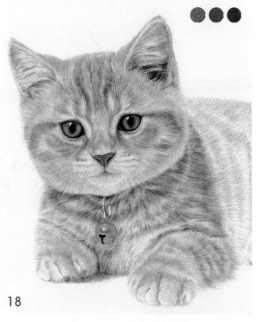

18

△用 922 畫出爪子肉墊。用三菱 20 號以及 21 號木顏色筆豐富毛髮細節。

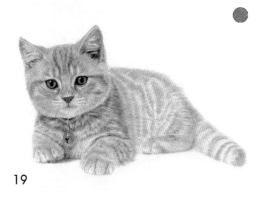

19

△用 1034 給身體斑紋上色，刻畫出後腿
及尾巴。

注意：給斑紋疊色時，順着毛髮方向由斑
紋區域向外「劃」，營造出毛髮的質感。

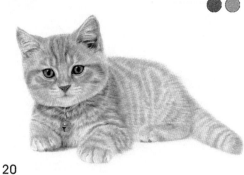

20

△用 922 畫出後爪肉墊，再為身體及尾巴
淺色毛髮疊一層 939。

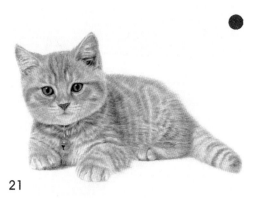

21

△用 945 刻畫後爪，豐富身體和尾巴斑紋
毛髮細節。

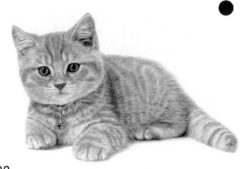

22

△用 946 加深身體和前胸、後腿交界處毛
髮，畫出陰影。

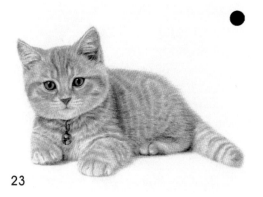

23

△鈴鐺刻畫。用 935 刻畫鈴鐺深色區域。

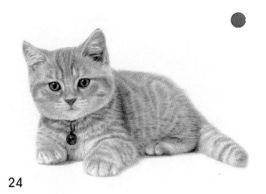

24

△再整體疊加一層 926。

哥基犬

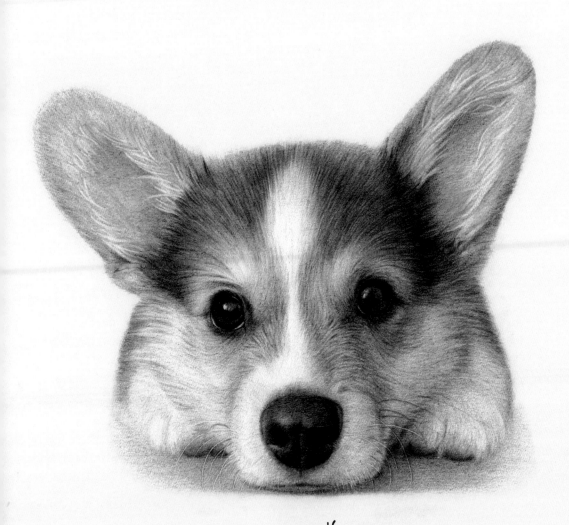

何時帶我出去玩？

1

△ 用 2B 鉛筆畫出狗狗大致形狀，確定五官位置。

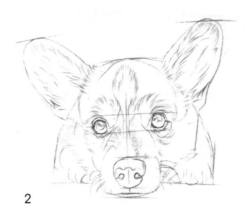

2

△ 細化線稿，畫出五官具體形狀及少許毛髮。

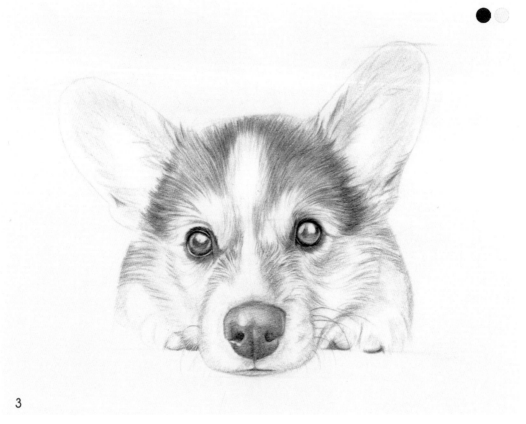

3

△ 擦淡鉛筆線稿，用刻線筆刻畫出鬍鬚。用 946 刻畫出眼睛並鋪出底色，留出高光。給鼻子鋪一層底色，刻畫出鼻孔和嘴巴，並畫出少許鬍鬚。繼續用 946 整體鋪出狗狗底色，表現出初步的明暗關係。在頭部、耳朵以及雙腿淺色毛髮區域疊一層 1083。

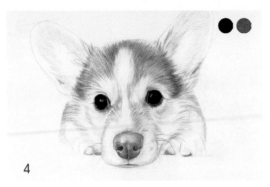

4

△眼睛刻畫。用 935 畫出瞳孔，刻畫出眼瞼並加深眼角，勾勒出眼睛周圍毛髮。用 903 號畫出高光顏色。

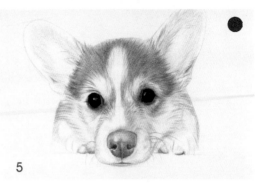

5

△沿着毛髮方向，用 945 在眼睛周圍毛髮處疊色，並適當刻畫細節。前額和眉毛淺色毛髮周圍也輕輕疊一層顏色。

注意：眼睛周圍毛髮走向較為多變，上色時要靈活運筆。

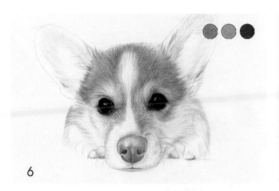

6

△在眼睛周圍疊一層 1034，用 939 在淺色毛髮邊緣輕輕疊色，作為過渡。再用 945 加深內眼角附近毛髮。

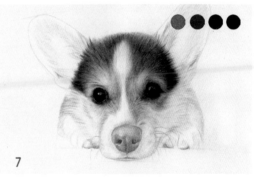

7

△在鼻樑深色毛髮區域疊一層 1072。順着毛髮方向，用 946 為腦袋上部和邊緣疊一層顏色。用 935 加深腦袋邊緣毛髮，並用三菱 24 號木顏色筆刻畫出毛髮細節。

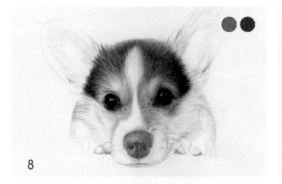

8

△鼻子刻畫。結合 903 和 1029 給鼻子鋪出底色。

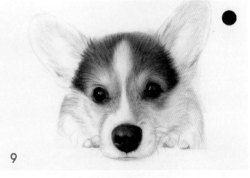

9

△用 935 疊色，畫出鼻子明暗關係，刻畫出鼻孔。

▷ 用 1072 給鼻子周圍、臉部及右腿鋪底色，勾勒臉部邊緣毛髮，並刻畫出毛髮細節。

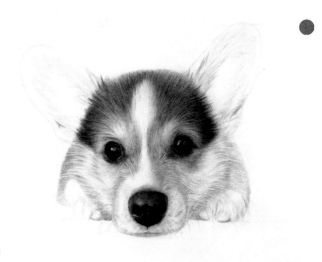

10

▷ 給右臉整體鋪一層 1034。再用 945 加深鼻樑和頭部右側邊緣。用 946 勾勒嘴巴，加深嘴巴下方。再在其上方疊一層 1017。

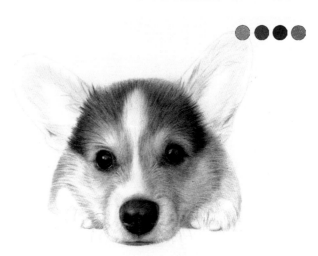

11

▷ 繼續用 946 勾勒身體邊緣，加深嘴巴和爪子邊緣處毛髮，刻畫毛髮細節，畫出鬍鬚，最後畫出周圍陰影。

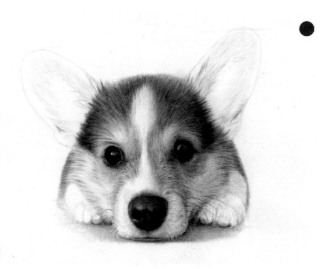

12

▷ 用 929 畫出肉墊並以 923 加深其暗部。再用 1072 刻畫出爪子和腿部毛髮，順着毛髮方向給左臉疊一層顏色。

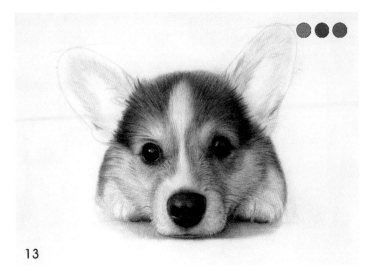

13

▷ 給右腿和陰影整體鋪一層 1034。

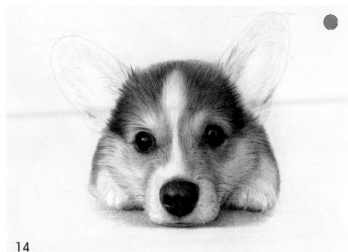

14

▷ 耳朵刻畫。用三菱 1 號木顏色筆（白色）刻出耳朵內部白色毛髮。

注意：這些毛髮較粗，所以用較硬的三菱木顏色筆代替刻線筆進行刻畫。

用 1017 給耳朵內部整體鋪色，再用 1034 刻畫出耳朵邊緣。

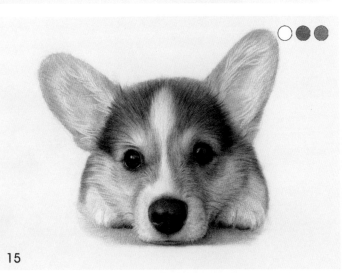

15

▷用 945 豐富耳朵邊緣毛髮細節。再用 1029 加深耳內暗面，然後用 1017 疊色。

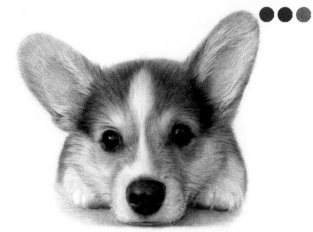

16

▷用 929 在耳內亮色區域整體疊色，並用 1034 在耳朵邊緣毛髮以及身體陰影補充一些黃色。

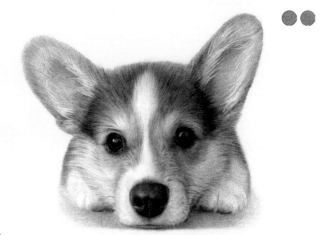

17

▷最後用 935 加深耳朵與腦袋銜接處，並添加一些毛髮細節。

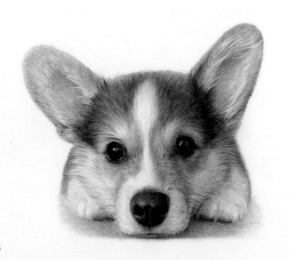

18

中華狸花貓

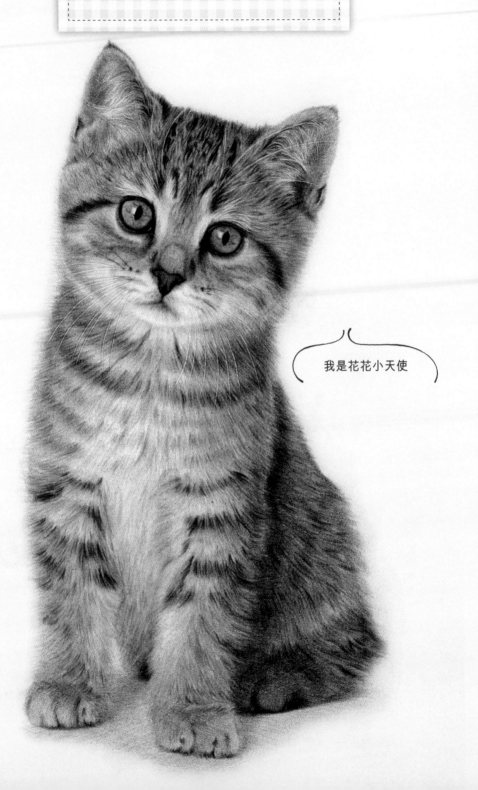

我是花花小天使

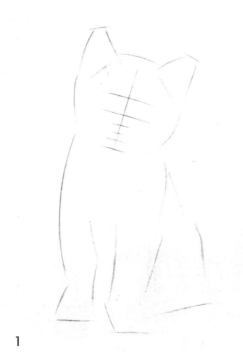

1

△ 用 2B 鉛筆畫出貓咪大致形狀，確定五官位置。

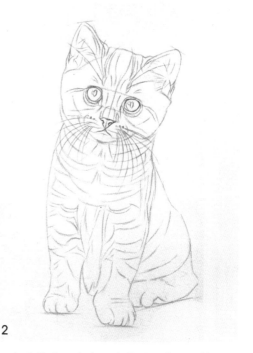

2

△ 細化線稿，畫出五官具體形狀及少許毛髮。

◁ 擦淡鉛筆線稿，用刻線筆刻畫出鬍鬚、眉毛以及耳朵邊緣及其內部白毛。用 946 畫出眼睛、鼻子和嘴巴。給毛髮整體鋪底色，加深斑紋處毛髮。再用棉花棒輕輕揉擦，削弱筆觸。

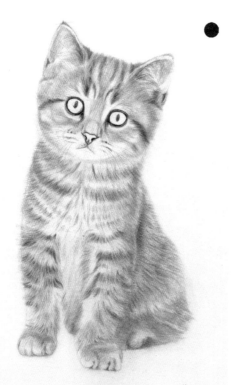

3

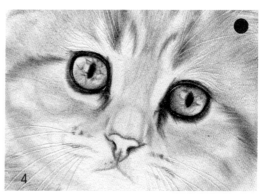

4

△ 眼睛刻畫。用 946 刻畫出瞳孔，整體鋪出眼球明暗關係，再添加一些細節。勾勒出眼瞼，加深眼角和眼睛周圍毛髮。

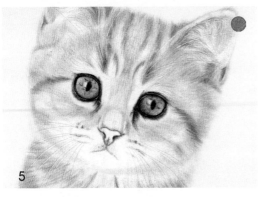

5

△給眼珠整體疊一層1080，注意留出高光區域。

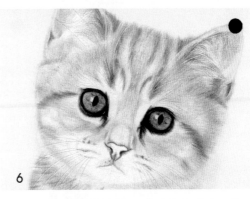

6

△用935繼續刻畫瞳孔、眼角和眼瞼，增強眼睛的體積感。

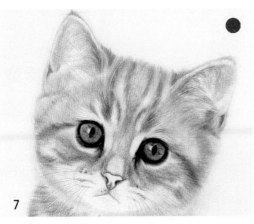

7

△順着毛髮方向，給眼睛周圍毛髮疊一層945，留白淺色毛髮區域，初步描繪頭部斑紋。

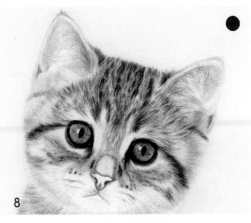

8

△用946刻畫出額頭和眼睛外側斑紋以及鼻樑深色毛髮，並添加毛髮細節。

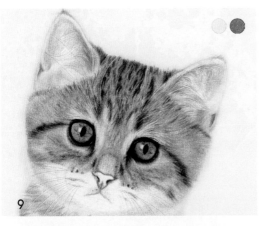

9

△在眼睛附近淺色毛髮區域，用1083疊色。再用1080整體為頭部毛髮鋪一層顏色。

10

△口鼻刻畫。用1081給鼻子疊色，再用946刻畫鼻孔及鼻子邊緣。

11

△用 935 繼續刻畫鼻子，以較輕的力度勾
勒出嘴巴。

12

△用 1017 鋪色口鼻周圍毛髮並刻畫細節。
為該區域和臉頰處淺色毛髮整體疊一層
1083。

13

△給頭部毛髮添加一些 945，豐富毛髮顏
色層次。

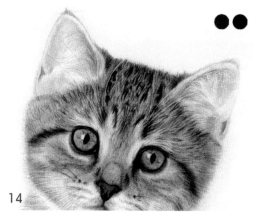

14

△用三菱 22 號和 24 號木顏色筆，細緻刻
畫頭部毛髮斑紋，並豐富其他區域細節。

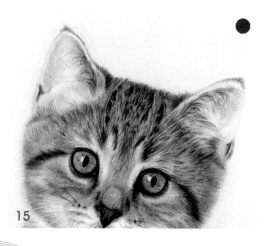

15

◁耳朵刻畫。用 946 描繪出耳朵邊緣毛髮，
畫出耳內深色區域。

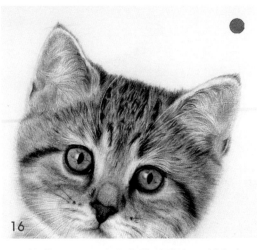

16

△接着用 1017 在耳內整體疊色,刻畫出耳內結構。

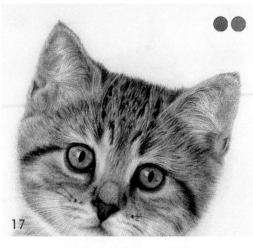

17

△用 926 給耳朵輕輕添加一些紅色,再用 1080 給耳朵邊緣毛髮疊色。

18

△用 935 加深耳內暗面並刻畫一些細節。

19

△用 946 順着毛髮方向描繪出深色斑紋。

20

△在斑紋區域疊加一層 945，作為與淺色
毛髮的過渡。

21

△整體為前胸毛髮疊一層 1080。

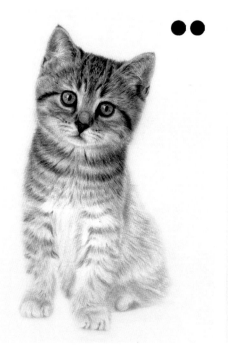

22

△用三菱 22 號和 24 號木顏色筆豐富斑紋
區域毛髮細節。

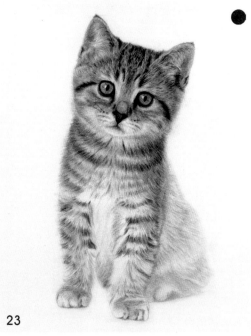

23

△用 946 描繪腿部深色斑紋，並簡單刻畫
爪子。

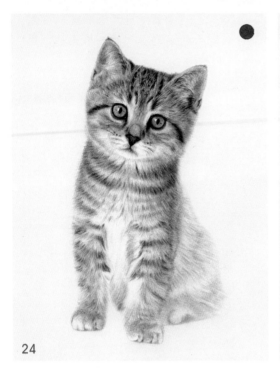

24

△給斑紋區域和爪子用 945 疊色。

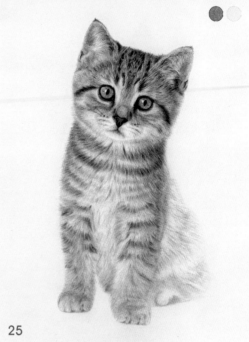

25

△為雙腿和爪子整體疊加一層 1080。在兩腿間區域鋪一層 1083 並適當描繪毛髮走向。

◁用三菱 22 號木顏色筆刻畫爪子及其毛髮細節，再為腿部斑紋添加毛髮細節。用三菱 24 號繼續豐富斑紋區域毛髮細節，畫出身體陰影並加深兩腿間區域。

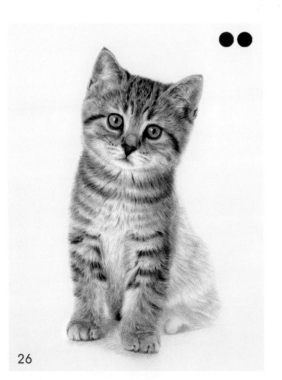

26

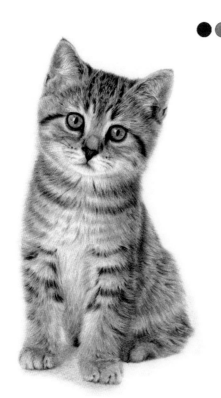

◁ 同上述步驟，先用 946 畫出遠處
身體毛髮暗面和斑紋，再疊加一層
1080。

27

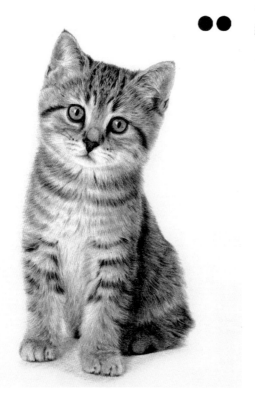

◁ 最後用三菱 22 號和 24 號豐富毛髮
細節，並畫出陰影。

28

松鼠犬

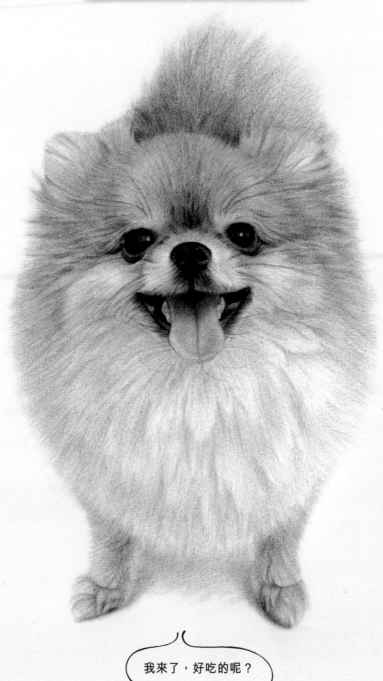

我來了，好吃的呢？

1

△ 用 2B 鉛筆畫出狗狗大致形狀，確定五官位置。

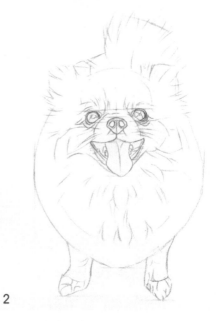

2

△ 細化線稿，畫出五官具體形狀及少許毛髮。

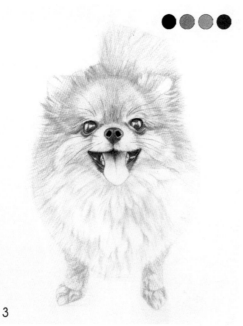

3

△ 用 935 畫出眼睛、鼻子及嘴巴。在頭部、尾巴和雙腿區域整體鋪一層 1080，在前胸用 1070 打底。再用 946 加深眼睛邊緣和眉心處毛髮，並勾出鬍鬚。

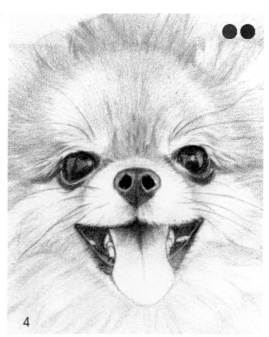

4

△ 眼睛刻畫。用 1100 給眼睛打一層底色，1029 刻畫眼角及下眼瞼周圍毛髮。

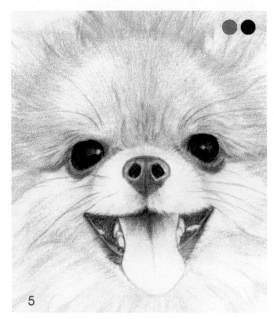

5

△用 1017 給眼睛上邊緣毛髮鋪色。最後用 935 加深眼球。

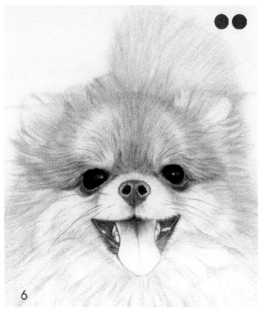

6

△順着毛髮方向,用 945 描繪眼睛周圍毛髮,然後給頭部整體鋪一層顏色。同時用 1029 為眼睛邊緣毛髮補色。
注意:鋪色時要留出淺色毛髮。

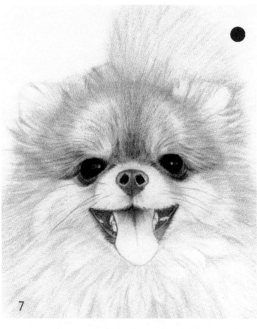

7

△用 946 加深兩眼之間毛髮,再刻畫出眼角附近毛髮細節。

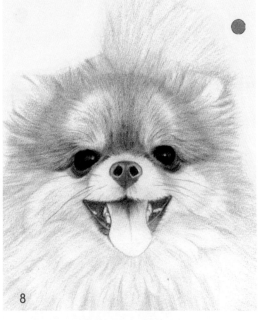

8

△用 1034 整體添加一層顏色。

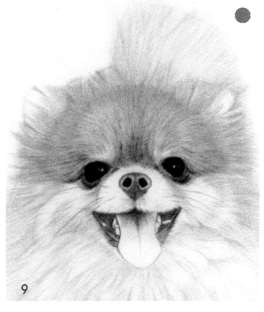

9

△在前額淺色毛髮區域以及頭部邊緣用1080疊色，營造出毛髮質感。

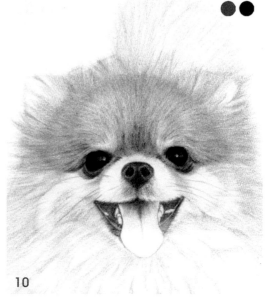

10

△口鼻刻畫。用1100給鼻子及周圍毛髮鋪一層底色，再用935刻畫鼻子。

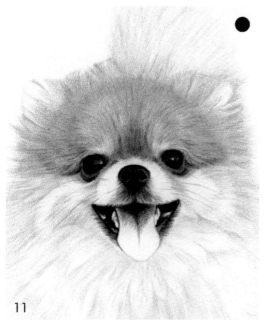

11

△繼續用935刻畫鼻子，勾勒出鼻子周圍和嘴巴邊緣處毛髮並加深嘴巴內部暗面及陰影。

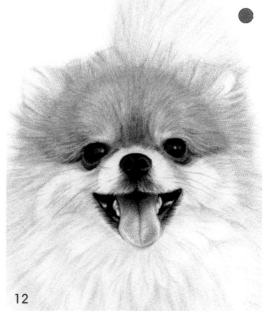

12

△用926為舌頭整體鋪色。

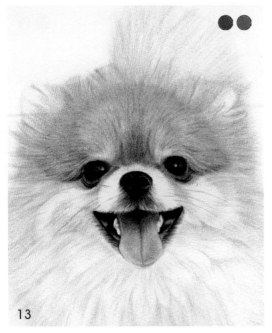

13

△用 923 加深舌頭暗面並用 926 為舌頭整體補色。

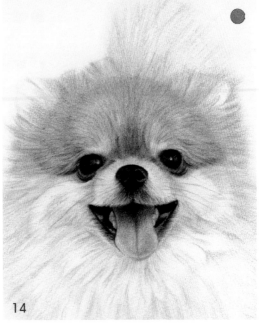

14

△用 1052 刻畫牙齒,勾勒出嘴巴周圍毛髮,並為鼻子周圍區域鋪色,添加一些毛髮細節。

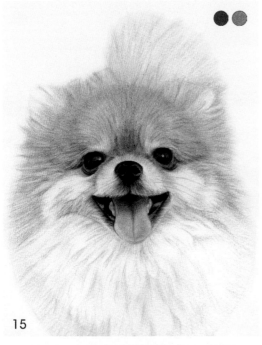

15

△用 945 描繪嘴巴兩側毛髮暗面和臉頰邊緣附近毛髮,再用 1080 疊色。

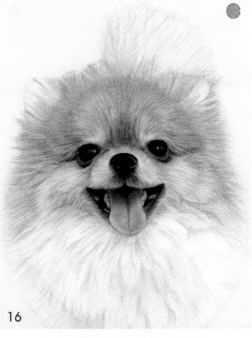

16

△用 1070 在臉部淺色毛髮區域整體疊色。

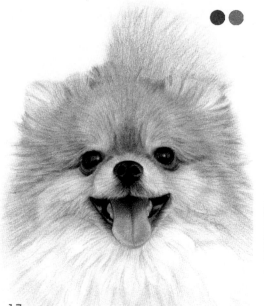

17

△耳朵和尾巴刻畫。用 945 勾勒出耳朵和尾巴毛髮，再疊一層顏色。用 1017 描繪耳尖淺色毛髮。

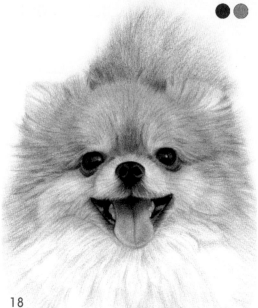

18

△用 946 加深尾巴毛色，然後給尾巴和頭部兩側毛髮添加一些 1080，增強毛髮質感。

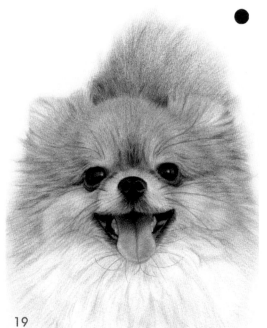

19

△用三菱 22 號木顏色筆畫出眉毛和鬍子並在眉心處添加毛髮細節。

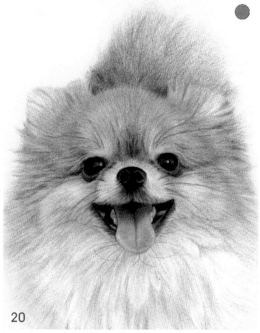

20

△用 1052 描繪身體淺色毛髮，表現出毛髮的明暗變化。

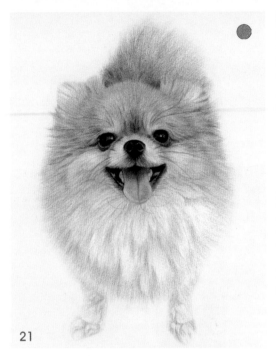

21

△在嘴巴下方和身體邊緣,用 1080 加深。

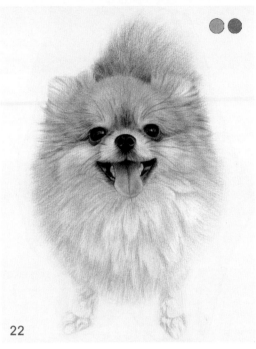

22

△用 1070 給身體整體疊一層顏色,再用 1017 加深嘴巴下方和身體左側毛髮。

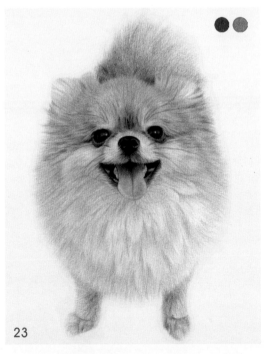

23

△用 945 描繪出兩腿和爪子毛髮,再整體 疊一層 1080。

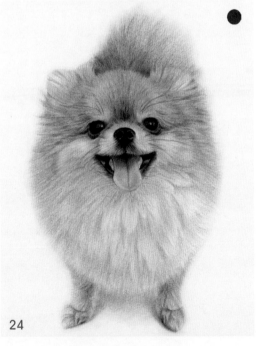

24

△最後用 946 畫出陰影。

Chapter 5

牛皮紙部分繪製案例

牛皮紙本身就是帶有灰度的紙，這種紙上很容易表現白色的小動物。畫了一段時間以後我發現，最適合的是黑白灰顏色關係明顯的小動物，比如：虎斑貓咪、雪納瑞、熊貓等，簡單說就是黑白色系效果最佳。其實只要避免跟牛皮紙顏色很接近的小動物（如豚鼠），都會有不錯的效果。

牛皮紙有深淺之分，我用的一般是深色的牛皮紙。在牛皮紙的厚度上，會選擇 300g 及以上克重的紙；因為這種紙紋理較為粗糙，這樣就會比較容易上色，更容易刻畫一些細節，在網上購買就可以。

木顏色筆的選擇，一般使用霹靂馬、得韻木顏色自然色系都可以達到很好的效果。霹靂馬就不多說了，得韻木顏色自然色系有 12 色和 24 色可以選擇，12 色已經可以滿足需求。這種木顏色筆芯會比普通的木顏色筆芯更粗，質感也接近色粉，沒有水溶性和油性之分，優點就是很容易掛色。如果畫面中留了一些粉末，吹掉就好。介紹完畫材，我們就看看詳細的案例吧！

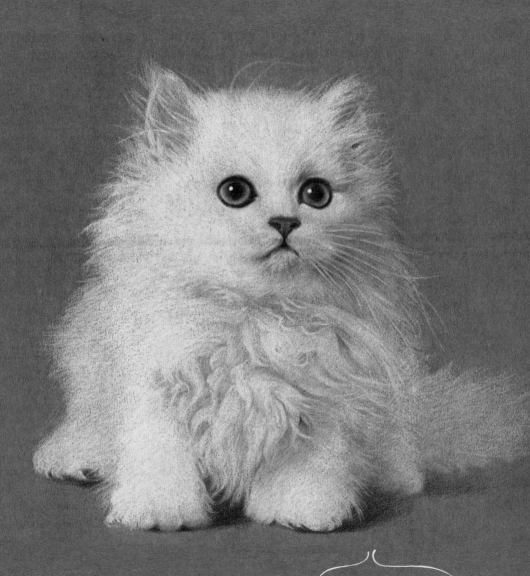

金吉拉貓

飄柔，就是那麼自信！

△用 2B 鉛筆找準貓咪的身體、眼睛、鼻子、嘴的位置關係。

△用紅輝 480 精細畫出五官，得韻 7200 中國白確定毛髮的邊緣，點亮眼睛高光。這一步至關重要，形體準確後進入下一步。

◁用 1027 鋪上眼珠的底色，接近眼球邊緣的地方空出來。用 928、921 疊色鋪出鼻底的顏色。用 946 加深眼部邊緣線。

◁塑造左眼。用 1065 加深藍色眼珠，過渡用 946 畫出黑色的瞳孔。935 黑色是瞳孔最中間的顏色，淺藍色 1023 畫出眼珠邊緣的藍色，使眼珠呈現一個球體的效果。得韻 7200 中國白沿毛髮生長方向，畫出貓咪眼周的毛髮。

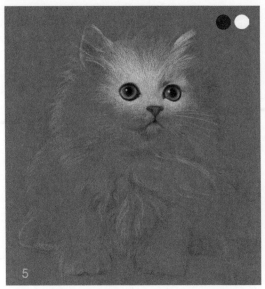

△右眼同左眼步驟。用 946 在眼睛與毛
髮交界處，淡淡疊色幾筆，以突出白色毛
髮下隱約的肉感。用得韻 7200 中國白繼
續沿眼周深入毛髮的生長走向並勾出白色
鬍鬚。

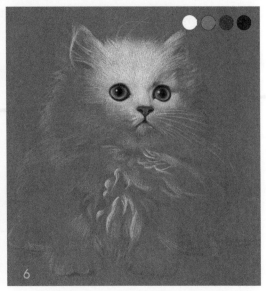

△繼續用得韻 7200 中國白完善貓咪頭部
和耳朵的亮部毛髮。胸前白毛在這一步可
以找一找形體並確定下來。用 1063 灰色
向貓咪暗部的毛髮過渡。完善鼻子，用
924、946 疊色畫出鼻子交界處的顏色，鼻
尖以上用得韻 7200 中國白色覆蓋，繼續
勾出白色鬍鬚。

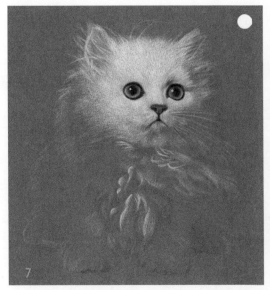

△用得韻 7200 中國白繼續沿耳朵周圍豐
富白色毛髮。貓咪整體顏色單一，更要注
意亮部白色，暗部灰色，體現出體積。

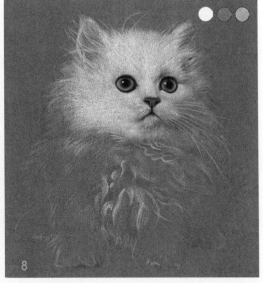

△用得韻 7200 中國白畫出嘴周的毛髮。
下巴暗色用 1063，嘴周 917 淡黃色淡掃
幾筆豐富色彩。

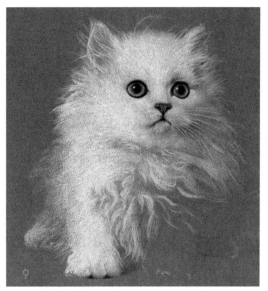

△用白色向下繼續畫出左腿，邊緣虛一些，自然會過渡向後。前爪顏色實一些。金吉拉的胸毛也很有特色，自然過渡，繼續完善，分析出亮部和暗部，塑造毛髮的體積感。

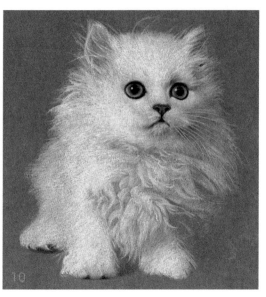

△完善後腿和右前腿。仍然是白色和灰色分開亮部和暗部。

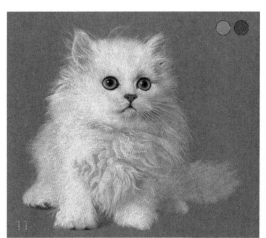

△用 1063、1065 疊色畫出尾巴，注意顏色的過渡。

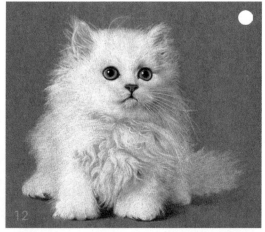

△用得韻 7200 中國白調整貓咪邊緣的毛髮，用高光筆把眼球的高光點得更加明亮，調整至完成。

雪納瑞犬

伸出你的手，
大聲說我願意～

△ 用2B鉛筆找準狗狗的身體位置關係。

△ 確定五官位置。

△ 完成起形，並用紅輝480初步區分毛髮。

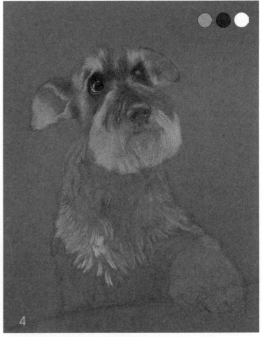

△ 用1051、1056疊色畫出臉部灰色毛髮、鼻底和眼睛，用得韻7200中國白把耳朵，臉部的白色毛髮初步區分。

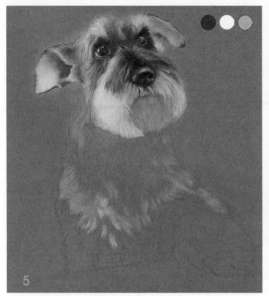

5

△用 1056 繼續加重灰色毛髮和鼻底。用
得韻 7200 中國白繼續強化白色毛髮，耳
朵裏疊色 939 肉粉色。

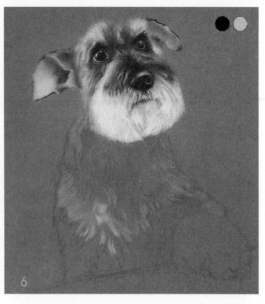

6

△用 935 加強鼻底、眼睛、眼窩的黑色，
眼睛高光部分用櫻花高光筆點出來。調整
臉部細節白色和深灰色毛髮之間用 1060
淺灰色過渡。臉部完成。

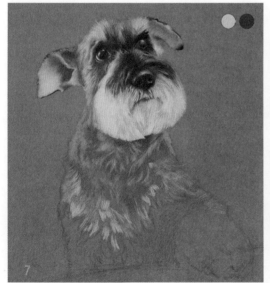

7

△身體是由深淺不同的灰色構成。取
1060、1056 兩種灰色初步進行區分。

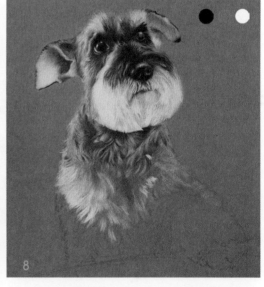

8

△深入刻畫身體毛髮細節。為避免眼花繚
亂可將毛髮分組。在上一步兩種灰色的基
礎上，疊加更深的灰色和更淺的灰色。我
選用的是 935 和 1083。白色的地方用得
韻 7200 中國白挑出。白色的覆蓋力不錯，
可以蓋住深色。

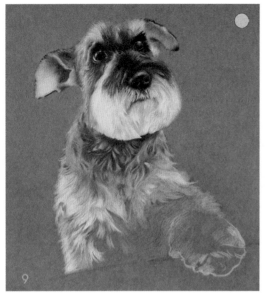

△上一步方法繼續延伸到身體下方及前爪。用 1060 將前爪和身體連接部分過渡填色。

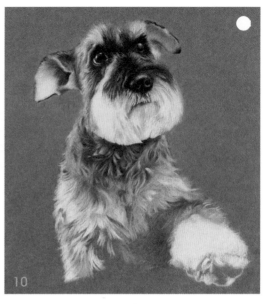

△前腿用得韻 7200 中國白色平塗，留下的部分為深色的部分。

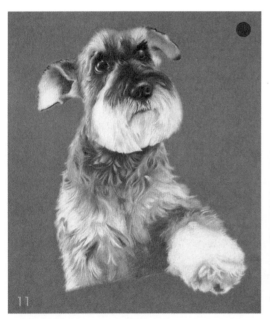

△前腿留下的部分用深淺不同的灰色填色，注意勾出幾根白色毛髮使前腿更加生動自然。1056 深灰色繼續刻畫前腿和身體連接的部分。

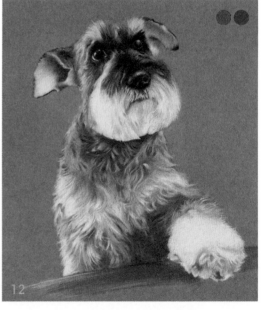

△用 924 紅色畫出前爪搭在的襯布上，注意環境色會映襯到狗狗的身體上，所以選用 944 來疊一些反光色。再調整一下毛髮的細節，用淺灰和白色沿毛髮生長方向勾出生動的毛，調整細節至完成。可愛的雪納瑞犬完成了。

喜馬拉雅貓

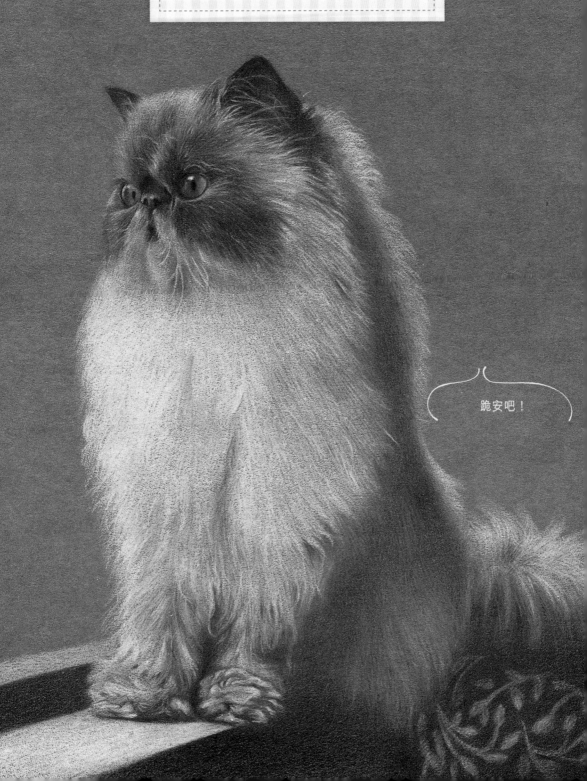

跪安吧！

△用 2B 鉛筆找準貓咪的身體、眼睛、鼻子、嘴的位置關係。

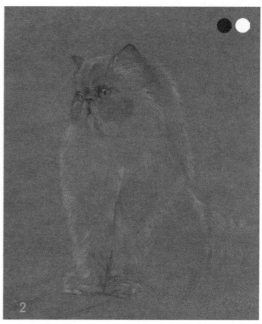

△用紅輝 480 生褐精準畫出形體，用得韻 7200 中國白找到白色毛髮的邊緣。一定要找準形體，再進行下一步繪製。

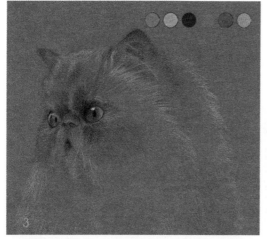

△眼睛的刻畫。畫眼睛的時候要把它當作一個球體去塑造。用 905、1005 疊色畫出眼珠的顏色，瞳孔使用黑色，並且留出白色的高光。用紅輝 480 完善眼周的毛髮。用 1083 沿着貓咪臉上毛髮的生長走向排線，1027 畫出眼珠深色部分，注意不要太生硬。同時刻畫鼻子和嘴，鼻底要用 929 畫出肉色，鼻頭點出高光。

△用 947 畫出貓咪臉上深色的毛髮和耳朵邊緣的顏色，耳朵裏用 929 粉色進行疊色，同時留出耳朵裏主要的毛髮。逐步完善臉邊緣的毛髮。

5

△ 繼續完善貓咪臉部邊緣的毛髮，這時候可以使用得韻 7200 中國白向身體方向延伸。

6

△ 繼續用得韻 7200 中國白沿身體毛髮生長方向排線，可把腳上白毛部分的範圍確定出來。

7

△ 繼續用得韻 7200 中國白向腿部延伸，用 1072 深灰色逐步將白色毛髮過渡為灰色，為貓咪身體暗部繪製做好準備。

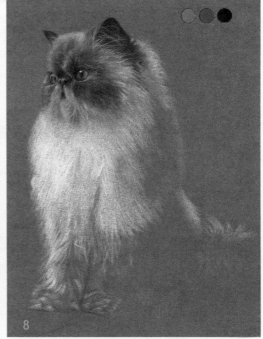

8

△ 繪製貓咪的左腳。用 1072、1074 疊色畫出左腳暗部的顏色，用 947 加深腳底的邊緣線，用 1083 繼續畫出身體和右腿上的毛。

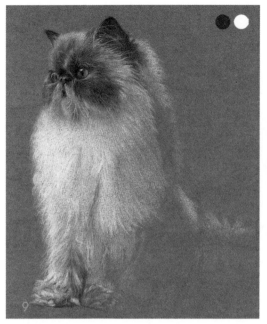

△右腳的繪製方法同樣。用紅輝 480 畫出貓咪美背的暗色部分。尾巴邊緣用得韻 7200 中國白帶出來。

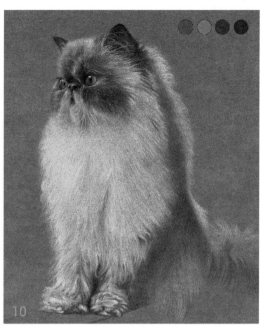

△用 1074、1072、1056 疊色畫出貓咪背部的暗色，注意過渡。紅輝 480 將尾巴深色部分的位置大概找出。

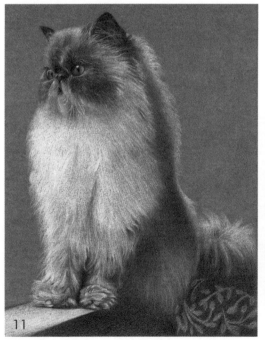

△畫出窗台、枕頭等。

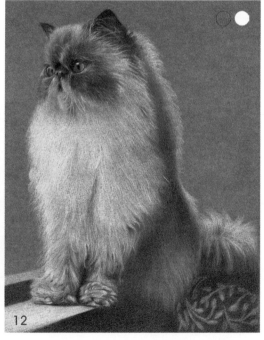

△調整細節。用 994 在背部疊上一些顏色，得韻 7200 中國白調整一些毛髮邊緣的部分。喜馬拉雅貓咪完成，你喜歡嗎？

虎斑貓

別走嘛！要抱抱的

△用 2B 鉛筆找準貓咪的身體、眼睛、鼻子、嘴的位置關係。

△起形至完成。

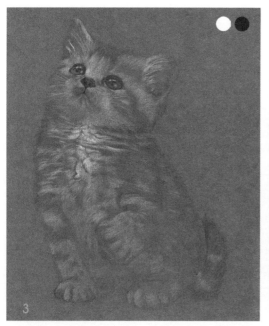

△用得韻 7200 中國白,紅輝 480 對虎斑的毛髮進行第一次區分。

△眼睛的刻畫。用 911 畫出眼珠,紅輝 480 畫出瞳孔,用得韻 7200 中國白畫出高光和眼睛裏的光斑。

△深入刻畫眼睛。911、1023 疊色將眼周深色畫出。邊緣線可適當疊加 935 黑色。用得韻 7200 中國白將貓臉白色毛髮初步刻畫出。

△用得韻 7200 中國白繼續刻畫虎斑貓咪臉部白色毛髮。斑紋和耳朵的深色部分使用 946、1054、1056 疊色畫出。鼻子用紅輝 480 畫出素描關係，注意鼻子的明暗交界線和鼻孔的顏色要深一些。

◁完善鼻子和嘴巴。1051 加深鼻子的明暗交界線和鼻孔部分，塑造鼻子的體積感，用得韻 7200 中國白點在鼻子高光的部分。嘴巴用 946、1054 疊色畫出最深的部分。943 疊色畫出嘴巴肉色的部分，注意這些可以讓畫面更加真實的細節用色。貓咪臉部有幾根黑色毛髮，用黑色挑出來。

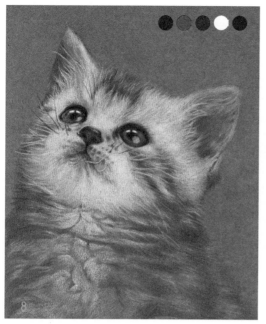

△耳朵深色部分用 946、1054、1056 進行疊色。用得韻 7200 中國白、紅輝 480 再次把身體上深色、淺色毛髮區分出來。

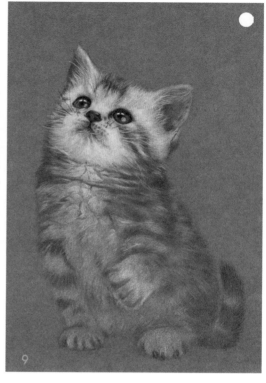

△用得韻 7200 中國白繼續完善胸部、前腿部分白色毛髮，注意力度，輕輕地畫。

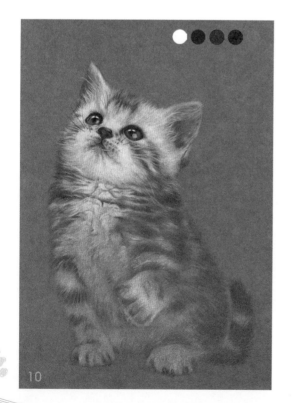

◁開始刻畫頸部周圍的毛髮。白色毛髮繼續用得韻 7200 中國白。紅輝 480 疊色 1056、946 畫出深色毛髮部分，交接的地方不要太生硬，可用 1083 過渡填色。

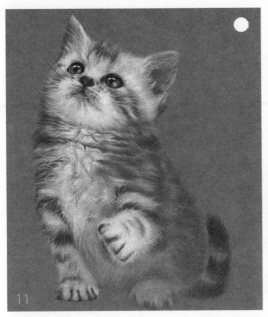

△刻畫前腿。方法用色同上一步。用得韻 7200 中國白是可以在深色底上勾出白色的毛髮，挑幾根白色的毛髮會顯得更加生動。右前腿白色毛髮初步畫出來。刻畫右前腿和部分胸毛。用色和頸部、左前腿一致。一定要有充分的耐心。

△刻畫右前腿及上臂。沿用上一步疊色。深色的地方可繼續疊加黑色 935。

△刻畫右後腿。後腿的部分比較靠前。刻畫得實一些。要注意開篇講到的實與虛的對比。

△完善身體所剩毛髮，減弱對比。這裏我們看尾巴，沒有刻意去畫，就在每一步的加深中完成了，所以畫畫還是要從整體出發。虎斑寶寶完成。

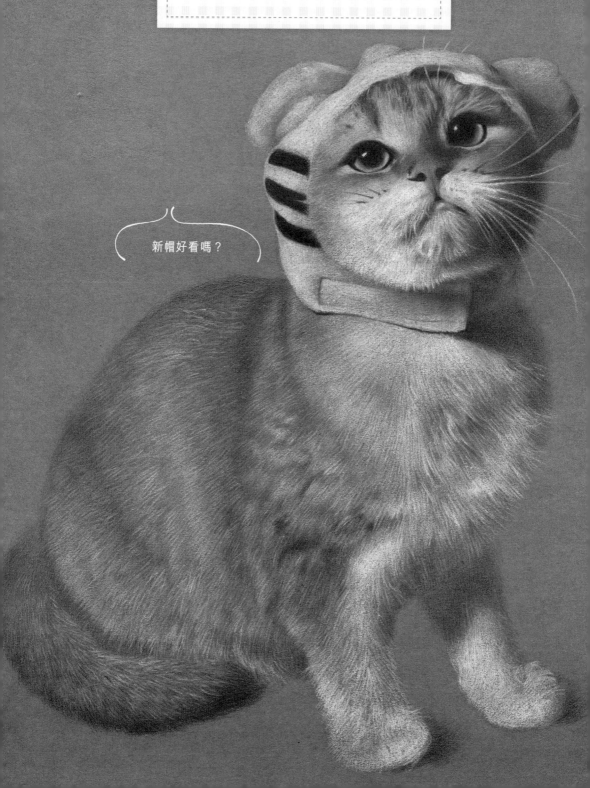

△用 2B 鉛筆找準貓咪的身體、眼睛、鼻子、嘴的位置關係。

△畫出五官、帽子。

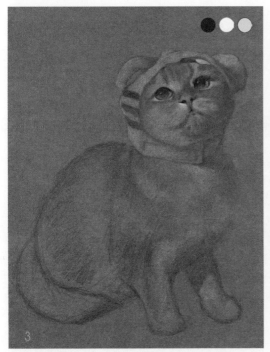

△紅輝 480、得韻 7200 中國白初步區分毛髮暗色和亮色。916 帽子初步鋪色。

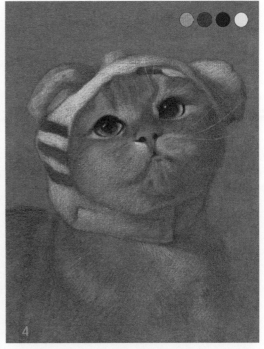

△用 1005、911 疊色畫出貓咪眼珠的底色，黑眼球部分再疊色紅輝 480，914 畫出浴帽淺色受光部分。

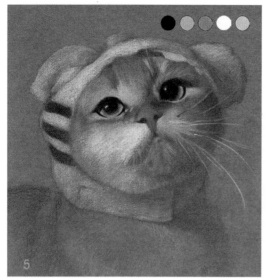

△刻畫眼睛。用 935 繼續畫眼珠、眼線最為深色的地方。用 939、921 疊色鋪出鼻子及嘴巴的底色。用得韻 7200 中國白過渡，940 刻畫貓咪面部，並用白色將鬍鬚挑出。

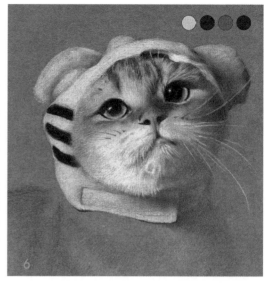

△面部細化。用 940、946 區分額頭毛髮的深淺。943 做細節處理，紅輝 480 挑出深色鬍鬚，並強化鼻底深色和嘴角、嘴唇下方深色。刻畫浴帽的細節，把它當作一個球來畫。

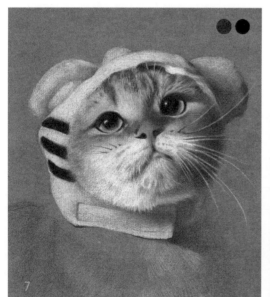

△用 946、935 疊色刻畫貓咪臉的暗部。暗部適當畫得薄一些，邊緣虛一些。白色勾出臉上細節的毛髮。臉部完成。

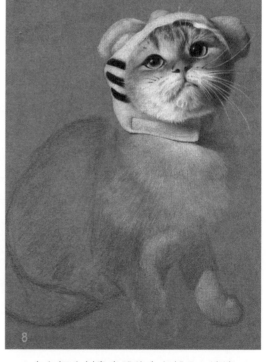

△白色初步刻畫身體的白色部分。淡淡一層即可。

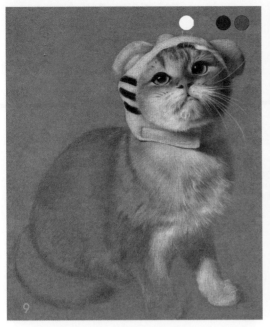

△深入胸脯毛髮的刻畫。用得韻 7200 中國
白畫白的毛，1083 用於過渡毛髮，暗面用
紅輝 480、1074 疊色處理。前腿方法一致。

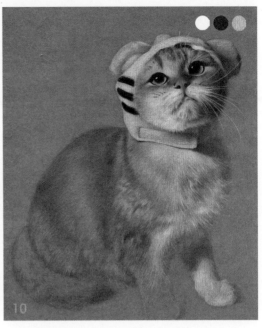

△用得韻 7200 中國白和紅輝 480 對背部
的明暗起伏做最初步區分。後背用得韻
7010 鋪底色。

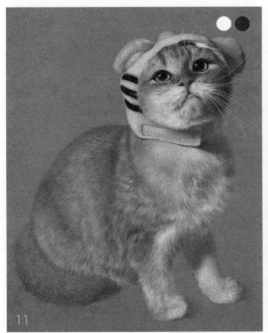

△用得韻 7200 中國白一根一根繪出後背
白色毛髮，注意沿着真實的生長方向來畫。
尾巴用紅輝 480 畫出深色部分。

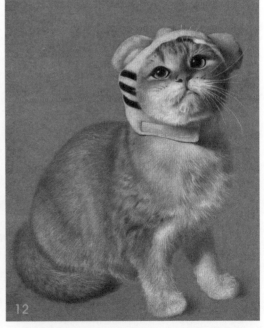

△完善尾巴。注意用和上一步同樣的顏色
一根一根沿着生長的方向進行。好了，浴
帽貓咪完成啦，快畫一隻屬自己的貓咪吧！

畫出 24 款

超萌貓狗

木顏色簡易繪畫教室

著者
黃小秋　小新

責任編輯
李穎宜

裝幀設計
鍾啟善

排版
萬里機構設計製作部

出版者
萬里機構出版有限公司
香港北角英皇道499號北角工業大廈20樓
電話：2564 7511　　傳真：2565 5539
電郵：info@wanlibk.com
網址：http://www.wanlibk.com
　　　http://www.facebook.com/wanlibk

發行者
香港聯合書刊物流有限公司
香港新界大埔汀麗路 36 號
中華商務印刷大廈 3 字樓
電話：2150 2100　　傳真：2407 3062
電郵：info@suplogistics.com.hk

承印者
中華商務彩色印刷有限公司
香港新界大埔汀麗路 36 號

規格
特 16 開（240mm×170mm）

出版日期
二〇二〇年八月第一次印刷

原著作名：《萌世界彩鉛繪 貓貓狗狗》
原出版社：天津鳳凰空間文化傳媒有限公司
作者：黃小秋、小新